나도 손글씨 바르게 쓰면
소원이 없겠네

나도 손글씨 바르게 쓰면 소원이 없겠네

: 악필 교정부터 어른스러운 펜글씨까지 4주 완성 한글 정자체 연습법

초판 발행 2019년 10월 9일
8쇄 발행 2025년 2월 15일

지은이 유한빈 / **펴낸이** 김태헌
총괄 임규근 / **팀장** 권형숙 / **책임편집** 김희정 / **교정교열** 박정수 / **디자인** 어나더페이퍼
영업 문윤식, 신희용, 조유미 / **마케팅** 신우섭, 손희정, 박수미, 송수현 / **제작** 박성우, 김정우

펴낸곳 한빛라이프 / **주소** 서울시 서대문구 연희로 2길 62
전화 02-336-7129 / **팩스** 02-325-6300
등록 2013년 11월 14일 제25100-2017-000059호 / **ISBN** 979-11-88007-39-4 14640 / 979-11-88007-07-3 (세트)

한빛라이프는 한빛미디어(주)의 실용 브랜드로 우리의 일상을 환히 비추는 책을 펴냅니다.

이 책에 대한 의견이나 오탈자 및 잘못된 내용에 대한 수정 정보는 한빛미디어(주)의 홈페이지나 아래 이메일로
알려주십시오. 파본은 구매처에서 교환하실 수 있습니다. 책값은 뒤표지에 표시되어 있습니다.
한빛미디어 홈페이지 www.hanbit.co.kr / 이메일 ask_life@hanbit.co.kr
네이버 포스트 post.naver.com/hanbitstory / 인스타그램 @hanbit.pub

지금 하지 않으면 할 수 없는 일이 있습니다.
책으로 펴내고 싶은 아이디어나 원고를 메일(**writer@hanbit.co.kr**)로 보내주세요.
한빛라이프는 여러분의 소중한 경험과 지식을 기다리고 있습니다.

악필 교정부터 어른스러운 펜글씨까지
4주 완성 한글 정자체 연습법

나도 손글씨 바르게 쓰면

소원이 없겠네

유한빈(펜크래프트) 지음

HB 한빛라이프

나도 이쁜 글씨체 갖고 싶다

"처음부터 글씨를 잘 썼나요?"

언제부턴가 "무슨 펜을 쓰나요?"라는 질문을 꽤 자주 받습니다. 이 질문만큼이나 자주 받는 질문이 있는데 그건 바로 "처음부터 글씨를 잘 썼나요?"입니다. 그때마다 "저도 처음부터 글씨를 잘 쓴 건 아니에요"라고 말해왔는데, 어느 날은 학교 다닐 때 썼던 필기 노트를 찾아봤습니다. 나름 또박또박 잘 쓴다고 쓴 건데 어디 내놓을 만한 글씨는 아닌 것 같죠?

2011년 8월 22일에 쓴 노트 필기

모든 것은 만년필에서 시작되었다

내세울 만한 글씨는 아니었지만 그렇다고 부끄럽지도 않았습니다. 그런데 만년필을 사고 나니 글씨를 잘 쓰고 싶어졌습니다. 잉크를 종이 위에 한 겹 덧바르며 써나가는 볼펜과 달리 종이에 잉크를 흡수시켜 써나가는 만년필만의 색다른 필기감에 빠져 하루 종일 글씨를 끄적거리곤 했습니다.

만년필 가격대가 올라갈수록 마감도 매끈하고 필기감도 좋다고 느꼈습니다. 그래서 더 비싼 만년필을 사게 되었고, 점점 더 비싼 만년필에 눈이 갔습니다. 그러다 제 기준에서는 꽤 비싼 만년필을 사게 되었습니다. 꿈에 그리던 만년필을 사고 나니 자꾸 온 데 자랑하고 싶었습니다. 최대한 천천히, 나름대로 깔끔하게 쓴 글씨 옆에 만년필을 놓고 사진을 찍어 자랑할 생각에 가슴이 두근거렸습니다. 하지만 막상 자랑용 사진을 찍고 나서 보니 만년필에 비해 글씨가 너무 초라해 보이는 겁니다.

그때 결심했습니다. '글씨를 교정해서 멋진 글씨를 쓰고야 말겠다! 그리고 그 멋진 글씨와 만년필을 사진으로 찍어 블로그에 올리겠다!'라고요. 부끄럽지만 '만년필을 더 돋보이게 하겠다'는 조금 어이없고 허세 넘치는 마음이 글씨를 교정하게 만들었습니다.

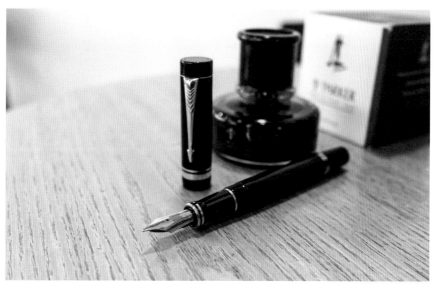

사고 싶고 자랑하고 싶어 견딜 수 없게 했던 만년필

시작은 누구나 무작정 따라 쓰기

글씨를 교정해야겠다고 마음은 먹었는데 어떻게 시작해야 할지 몰라서 막막하다고요? 저도 그랬습니다. 막막한 마음에 무작정 서점에 가서 다양한 글씨 관련 책을 살펴보고 펜글씨 교본을 사기도 했습니다. 학원을 수소문하고 몇 군데에서 상담도 받았습니다. 서예를 해야 하나 싶어 서예 학원 상담도 받았고요. 하지만 아쉽게도 제가 원하는 글씨는 없었습니다.

그래서 다양한 펜글씨 교본과 서예가들의 작품집을 보며 제 글씨에 하나하나 적용해 가기 시작했습니다. 이 시기에 굉장히 많은 참고 자료를 보았습니다. 그러는 동안 글씨 모양이 잡히기 시작했습니다. 어느 정도 글씨 모양이 잡혔다고 생각한 뒤로는 별생각 없이 글씨를 써나갔습니다. 글씨를 써놓고 보면 늘 부족하다는 생각이 들었지만 귀찮기도 해서 적당히 만족하며 타협했습니다.

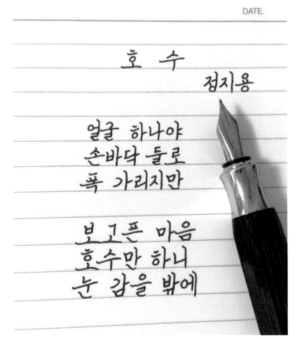

2015년 9월 21일에 써둔 글
당시 열심히 쓴다고 썼는데 지금 보니 숨고 싶네요. 처음 며칠은 대개 이런 모양이 나올 거예요.

오늘 밤에도
별이 바람에
스치운다.

죽는 날까지
하늘을 우러러
한 점 부끄럼 없기를

잎새에 이는 바람에도
나는 괴로워했다.
별을 노래하는 마음으로
모든 죽어 가는 것을
사랑해야지
그리고 나한테
주어진 길을
걸어가야겠다.

2015년 10월 21일에 써둔 글

한 달을 더 연습한 후입니다. 삐뚤빼뚤한 획은
반듯해졌지만 글줄이 여전히 들쭉날쭉합니다.

날개야 다시 돋아라
날자. 날자. 한번만 더 날자꾸나
한번만 더 날아보자꾸나

이 상 날 개

2016년 11월 16일에 써둔 글

드디어 기교가 들어간 게 보입니다. 그러나 여
전히 정갈해 보이지 않고 투박해 보입니다.

꽤 달라질, 오늘의 글씨

그러다 어느 날부터 글씨를 쓴 뒤 써놓은 걸 다시 보면서 마음에 안 드는 부분을 체크하고 다시 쓰기를 반복하며 글씨를 다듬어갔습니다. 냉정하게 고쳐나가니 글씨가 눈에 띄게 좋아졌습니다. 이후로도 계속 글씨를 쓰고 난 뒤에는 다시 보면서 마음에 안 드는 부분을 고쳐나가고 있습니다. 오늘 쓴 글씨와 작년 이맘때 쓴 글씨를 비교해보면 많이 다른 게, 지금 봐도 참 신기합니다.

막상 시작은 해도 어느 순간 또 지지부진해진다고요? 그럴 땐 SNS를 추천합니다. 연습한 글씨를 간단히 찍어서 SNS에 올리고 변화 과정을 지켜보는 것도 꽤 재미있습니다. 동기부여도 되고요. 글씨를 교정하는 분끼리 서로 독려해주면 더 좋습니다. 시간이 지난 후 다시 이전 게시물을 보면 깜짝 놀랄 거예요.

2019년 1월 28일에 써둔 글
몇 년을 써도 지지부진하던 글씨가 마음에 안 드는 부분을 체크하고 다시 쓰기를 반복한 뒤로 빠르게 다듬어졌습니다. 불과 몇 달 만에 글씨가 가지런해졌습니다.

여기서 중요한 건 '한 번에 많이'가 아니라 '조금씩 꾸준히'입니다. 그냥 매일 꾸준히 쓰는 게 가장 좋습니다. 한꺼번에 많이 쓰면 오히려 집중력만 흐트러집니다. 네이버에서 '명언'을 검색하여 나온 문장들을 하루에 하나씩 따라 써보세요. 독서를 좋아한다면 읽은 책에서 마음에 남는 문장을 적는 것도 좋습니다. 인스타그램을 한다면 #펜크래프트 혹은 책 이름을 태그해보는 것도 좋습니다. 그럼 관심사가 같은 사람들끼리 온라인에서 만날 수 있으니까요.

오늘부터 손글씨가 취미입니다

취미로 손글씨를 생각해본 적 있나요? 평소 생존(?)을 위해 쓰는 날려 쓴 글씨 말고 또박또박 마음에 새기기 위해서 글씨를 써보는 건 어떤가요? 혹은 누군가에게 잘 보이기 위해 글씨를 써보는 것도 좋습니다. 취미를 멀리서 찾을 필요가 없습니다. 내가 쓰는 글씨를 조금씩 다듬는 것 자체가 취미가 됩니다. 좋은 글을 마음에 새기기 위해 독서가 접목된다면 더할 나위 없겠죠.

좋은 글귀를 발견했는데 내 글씨가 마음에 안 들어서 내용에 밑줄만 쳐두거나 사진으로만 간직하는 건 아쉽습니다. 글씨 연습을 꾸준히 해서 내 마음에 와 닿았던 그런 글귀들, 한 자 한 자 써내려가며 음미해보길 바랍니다. 그 벅찬 감동이 몇 배는 더해집니다. 고마운 사람들에게 멋진 글씨로 쓴 정성스런 편지를 전해도 좋습니다. 소포를 보낼 때 받는 사람을 생각해서 받는 분의 정보를 정성껏 예쁘게 써도 좋습니다. 결혼을 앞두고 있다면 청첩장에 손글씨를 써서 전하는 건 어떨까요? 모든 사람에게 모든 글을 손글씨로 써 보내기 어렵다면 이름만이라도 손글씨로 써보세요. 그것만으로도 아주 뜻 깊은 청첩장이 될 겁니다. 글씨 하나로 사람이 달라 보이게 하는 마술, 느껴보고 싶지 않나요? 그렇다면 이 책과 함께해보세요. 제가 아는 모든 걸 담은 책입니다. 믿고 보셔도 좋습니다.

"원래 글씨를 못 쓰는데 괜찮아요?" 네, 괜찮습니다. 아예 새로 처음부터 배우는 거라 꾸준히 따라만 오면 됩니다. 원래 글씨가 예쁘지 않더라도 상관없습니다. 무조건 성공하는 방법이니 저만 믿고 따라와 주세요. 그럼, 시작하겠습니다.

차례

1주차. 한글 필수 56자 쓰기

2주차. 단어와 문장을 세로로 쓰기

3주차. 세로쓰기로 시 완성하기

4주차. 단어와 문장과 시를 가로로 쓰기

방안지 연습법과 세로쓰기와 복기 연습법

빠르고 쉽게 글씨를 교정하는 방법

이 책에는 제가 글씨 연습을 하면서 도움받은 방법을 담았습니다. 바로 '방안지 연습법'과 '복기 연습법'입니다. 그냥 들으면 특별해 보이지 않지만 알고 나면 왜 이걸 이제야 알았을까 싶을 정도로 꽤 괜찮은 방법입니다.

방안지 연습법과 세로쓰기

원고지에 정자체를 한 글자 한 글자 써 내려가던 어느 날이었어요. 텅 빈 공간을 선으로 구획하는 게 글씨인데 기준을 세워주는 가이드가 없다보니 같은 글자를 써도 쓸 때마다 모양이 조금씩 달라졌습니다. 무슨 방법이 없을까 고민하다 하루는 문구점에 들렀는데 방안지(모눈종이)가 눈에 띄는 거예요. 늘 보던 방안지가 그날은 조금 달리 보이더라고요. 순간 '방안지 선을 글씨 가이드라인으로 삼을 수 있지 않을까?' 하는 생각이 스쳤어요. 그 길로 방안지를 한 움큼 사들고 집으로 왔습니다.

방안지에 맞춰 이렇게 저렇게 글씨를 써보다 딱 맞는 방법을 찾았습니다. 그렇게 방안지에 글씨를 쓰고부터 같은 글자를 쓰면 비슷하게 써졌습니다. 공식(?) 같은 것도 생겼고요. 방안지 연습법을 발견하지 못했다면 조금 하다가 안 된다고 포기한 뒤 글씨를 쓰지 않았을지도 모르겠습니다. 방안지 연습법에는 장점이 한 가지 더 있습니다. 글자를 세로로 쓰기 좋다는 점입니다. 글자를 세로로 쓰면 앞뒤 글자를 신경 쓰지

않아도 돼, 글자 한 자 한 자에 집중할 수 있습니다. 이렇게 설명만 들으면 와 닿지 않겠지만 직접 써보면 확실히 알 수 있습니다. 이 책에서는 거의 모든 글자를 방안지에 쓸 것이므로 바로 경험할 수 있습니다.

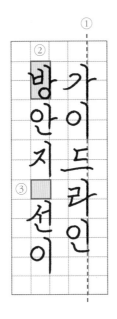

① 세로 선에 맞춰 한글 세로획을 그으면 되므로 글자가 반듯해집니다.

② 세로 두 칸에 글자 한 자를 쓰면 되므로 앞뒤 글자를 신경 쓰지 않아도 됩니다.

③ 띄어쓰기 간격도 일정해집니다.

복기 연습법

다음은 '복기 연습법'입니다. 제 글씨를 다듬는 데 가장 큰 공을 세운 방법입니다. 천천히 글자 모양을 생각해가며 글씨를 쓴다 해도 완벽할 순 없습니다. 그럴 때 사용하는 방법이 복기입니다. 써놓은 글씨에서 글씨본과 많이 다르거나 마음에 들지 않는 부분을 체크한 뒤 글씨본을 보고 다시 써보는 겁니다. 아주 간단한 방법이죠. 물론 말로는 쉬워도 어떤 모양으로 다듬을지 생각하기는 꽤 어렵습니다. 일단 처음에는 제가 써놓은 글씨본을 참고해서 복기하다가, 익숙해지면 본인 스타일로 조금씩 글씨를 다듬어보세요. 정자체뿐 아니라 모든 형태의 글씨에 적용할 수 있는 방법이므로 다른 글씨를 익힐 때도 유용합니다.

1주차에는 글씨를 교정할 때 좋은 펜, 펜 잡는 법, 노트 놓는 법 등 사소해 보이지만 손글씨 쓰기의 중요한 기초가 되는 내용을 먼저 알아보려 합니다. 그러고 나서 한글의 자음과 모음을 각각 어떻게 쓰는지 모양을 배우고 써보겠습니다.

2주차에는 단어와 짧은 문장을 세로쓰기로 연습해보겠습니다. 3주차에는 윤동주 시인의 〈서시〉, 진은영 시인의 〈청혼〉, 박준 시인의 〈선잠〉을 세로쓰기로 완성해보겠습니다.

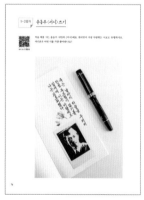

4주차에는 가로쓰기로 단어와 문장을 연습해보고 정지용 시인의 〈호수〉와 심보선 시인의 〈이 별의 일〉을 완성해보겠습니다. 이 책을 덮는 순간 좋은 시 다섯 편은 내 손글씨로 완벽하게 남기는 걸 목표로 하면 좋겠습니다. 이쯤 해서 '아직 안 써봐서 모르겠지만 언뜻 생각해도 방안지에 글씨를 쓰면 글씨가 빠르게 교정될 것 같긴 해. 하지만 그렇다 해도 매번 방안지에만 글씨를 쓸 수는 없잖아. 나는 일반 노트에 글씨를 쓰고 싶은데…'라고 생각할 수 있습니다. 그래서 4주차 마지막 날에 '방안지를 탈출하는 법'도 알려드립니다.

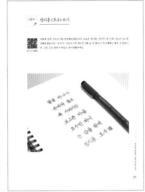
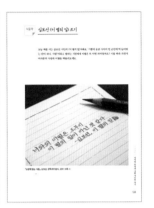

'어, 나는 시 말고 다른 거 써보고 싶은데…'라고 생각한 분도 있을 거예요. 걱정 마세요. 책에서 다루지 않은 글을 써보고 싶은 분을 위해 한글 빈출자 210자를 부록으로 담았습니다. 이 책 한 권이면 어느 글이라도 마음껏 써볼 수 있을 거예요. 문구와 책에 관심 있는 분이 가보면 좋아할 곳도 담았으니 끝까지 함께해주길 바랄게요.

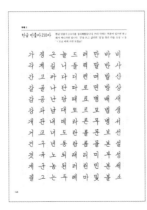

글씨 교정의 첫걸음

시작하기 전에 읽어주세요

모든 글씨는 천천히 써주세요

아무리 숙련자라 해도 한글 정자체를 빨리 쓰면서 예쁜 모양을 내기란 쉽지 않습니다. 정자체는 각종 장식이 많이 포함된 글자라 장식을 넣다보면 자연히 쓰는 속도가 느려질 수밖에 없기 때문입니다. 한글 정자체를 빨리 쓰면 속도도 포기하고 모양도 포기한 애매한 포지션의 글씨가 탄생할 가능성이 그만큼 커집니다. 30분 공들인 일과 3시간 공들인 일 중 어느 쪽이 결과가 좋을지는 굳이 말할 필요가 없습니다. 특히 글씨를 처음 배울 때는 빨리 쓰려는 생각을 버려야 합니다. 빨리 쓰면 생각할 틈이 없어 글씨가 아름답게 써지질 않습니다. 글씨는 굉장히 섬세하기 때문에 오차가 조금만 생겨도 느낌이 완전히 달라집니다. 이 점을 꼭 기억해주세요.

글씨를 유심히 관찰해보세요

비단 한글 정자체뿐 아니라 어떤 글씨를 쓰든, 글씨 보는 눈을 키우는 건 매우 중요합니다. 자음과 모음과 받침의 모양을 유심히 관찰하여 파악한 뒤, 자음과 모음과 받침이 조합된 위치를 파악하면 결국 어떤 글씨든 잘 쓸 수 있습니다. 이 책에 담은 제 글씨본을 세심하게 관찰한 뒤 써보길 바랍니다. 처음에는 충분히 관찰하고 쓴 글자와 바로 쓴 글자에 차이가 없습니다. 하지만 관찰하면서 쓴 글자와 그냥 쓴 글자는 시간이 흐를수록 결과물이 하늘과 땅 차이로 달라집니다.

글씨엔 정답이 없습니다

매력 있는 외모를 지닌 사람들을 보면 특징이 다 제각각이듯, 매력 있는 글씨도 저마다 특징이 있고 저마다 빛납니다. 저도 글씨 취향을 지닌 많고 많은 사람 중 한 사람입니다. 제가 처음에 알려드린 것처럼 다양한 글씨본을 참고 자료로 사용하고 복기 (써놓은 걸 보고 마음에 안 드는 부분을 다시 쓰면서 고쳐나가기)하면서 자기만의 글씨를 만들어보세요. 놀라운 경험이 될 겁니다. 본인 눈에 예쁜 글씨가 제일 예쁜 글씨라는 걸 기억하세요.

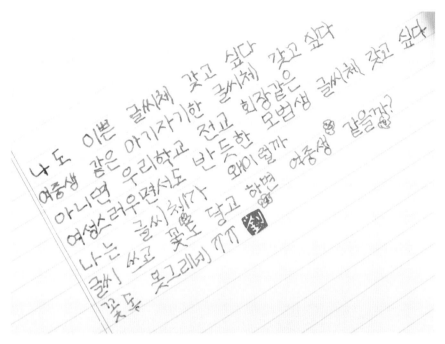

인터넷 게시판에 떠도는 글을 따라 써본 글씨

어떤 글씨가 더 마음에 드나요?

두 글씨 중 마음에 드는 글씨를 골라보세요. 편하게 내 눈에 예뻐 보이는 걸 고르면 됩니다.

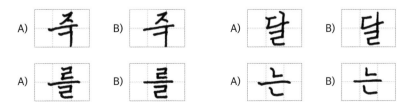

장식이 있다 vs 장식이 없다

같은 사람이 쓴 글씨 같지만 꽤 달라 보이죠? A 글씨는 장식이 있는 글씨고 B 글씨는 장식이 없는 글씨입니다. 이처럼 글씨에 장식이 들어가면 느낌이 완전히 달라집니다.

A)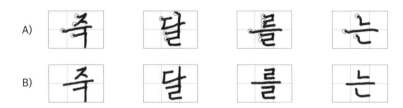

B)

이런 장식은 어떻게 파악하고 넣는 걸까요? 다음 그림을 보겠습니다. 글자마다 장식 넣는 순서대로 나열한 그림입니다.

어떤 식으로 장식을 파악하고 어떤 식으로 장식을 넣는지 감이 오나요? 다른 선 몰라도 장식을 넣어주니 글씨가 훨씬 아름다워졌죠? 이런 장식을 파악하는 게 우리가 가장 먼저 할 일입니다.

그럼 다른 기준으로 나눈 글씨도 살펴볼게요. 마음에 드는 글씨를 골라보세요.

곡선형 자음 vs 직선형 자음

ㅅ, ㅈ, ㅊ은 가로획, 삐침, 내리점 등을 그을 때 곡선으로 그으면 리듬감이 생기면서 미끈하고 아름다워 보이는 반면, 직선으로 그으면 단정한 느낌이 납니다.

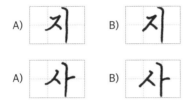

긴 세로획 vs 짧은 세로획

모음 ㅜ와 ㅠ, 받침 ㄱ처럼 세로획이 아래로 쭉 뻗는 글자는 세로획을 약간 길게 써주면 상하 균형이 맞춰지면서 훨씬 안정적으로 보입니다.

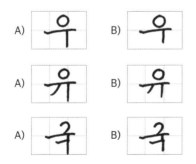

큰 자음 vs 작은 자음

흔히 정자체는 자음 크기가 일정하다고 생각하는데 꼭 그런 건 아닙니다. 크기가 조금만 커지거나 작아져도 느낌이 꽤 달라집니다. 커지면 현대적인 느낌이 나고 작아지면 고전적인 느낌이 납니다. 취향에 따라 골라 쓰면 되지만 크게 쓸 거면 모두 크게,

작게 쓸 거면 모두 작게 써야 합니다. ㅎ은 크게 쓰고 ㅁ은 작게 쓰는 식이면 가독성
도 떨어지고 통일성도 사라져 글씨가 불안정해 보입니다.

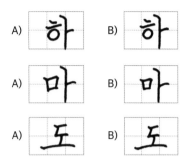

자음, 모음, 받침의 간격과 위치

자음, 모음, 받침은 유기적으로 자리 잡아야 예뻐 보입니다. 유기적이라는 말에서 전
해지듯이 자리를 잡는 부분은 감각이 필요합니다. 글자를 여러 가지 모양으로 써보
면서 균형감이 느껴지는 자음, 모음, 받침의 비율·간격·위치를 찾아내야 합니다. 처
음에는 더 좋아 보이는 글자를 따라 써보는 것만으로도 감각을 익힐 수 있습니다.

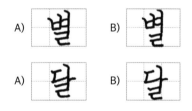

한 끗 차이로 달라지는 글씨

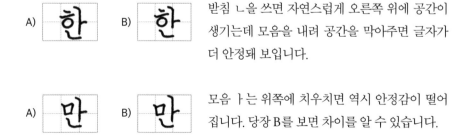

받침 ㄴ을 쓰면 자연스럽게 오른쪽 위에 공간이
생기는데 모음을 내려 공간을 막아주면 글자가
더 안정돼 보입니다.

모음 ㅏ는 위쪽에 치우치면 역시 안정감이 떨어
집니다. 당장 B를 보면 차이를 알 수 있습니다.

A) 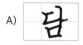 B) 히　　자음 ㅎ을 쓸 때 ㅡ와 ㅇ 사이가 밀어지면 불안징해 보입니다. 자음이 하나로 보이도록 가깝게 써야 예뻐 보입니다.

A) B) 　　받침 ㅁ 모양을 비교해보세요. A는 양옆이 깎여 있고 B는 그렇지 않습니다. 어떤 게 더 마음에 드나요?

A) 마 B) 마　　그럼 자음 ㅁ 모양을 볼까요? A는 양옆이 깎여 있고 B는 그렇지 않습니다. 어떤 게 더 마음에 드나요?

지금까지 A와 B 중 어느 쪽을 많이 골랐나요? 저는 모두 A를 골랐지만 글씨는 취향이기 때문에 옳다 그르다로 말할 수 없습니다. 자신이 원하는 모양대로 쓰면 됩니다. 다만 어떻게 써야 원하는 느낌을 낼 수 있는지는 찬찬히 보면서 찾아나가길 바랍니다. 앞에서 본 것처럼 글씨는 한 끗 차이로 느낌이 완전히 달라지는 경우가 많습니다. 따라서 제가 알려드린 것 말고도 다양한 한 끗을 찾을 수 있습니다. 여러분도 그 한 끗을 찾아보세요. 하나 더 찾을 때마다 글씨 보는 눈도 더 올라갈 거예요.

1주차.

한글 필수 56자 쓰기

여러분의 첫 시작을 응원합니다. 기초부터 차근차근 익혀보겠습니다. 첫날에는 글씨를 교정할 때 쓰기 좋은 펜, 펜을 바르게 잡는 법, 글자를 바르게 쓰는 자세를 살펴보겠습니다. 글자를 조금만 오래 써도 팔목에 힘이 들어가고 어깨가 아프다면 제시된 사진과 비교하면서 자세가 올바른지 확인해보세요. 2일차부터는 기초가 되는 필수 글자를 써보겠습니다. 한글에서는 자음과 모음으로 11,172개 글자를 만들 수 있지만 구조만 보면 크게 가로 배열 글자(가, 각, 난과 같이 오른쪽으로 써나가는 형태)에서 받침이 있는 모양과 없는 모양, 세로 배열 글자(으, 국, 복과 같아 아래쪽으로 써나가는 형태)에서 받침이 있는 모양과 없는 모양으로 나눌 수 있습니다. 이 네 가지 모양만 머릿속에 잘 담고 글자를 써나가면 균형감 있는 글씨를 쉽게 쓸 수 있습니다. 그럼 시작해볼까요?

글씨를 처음 배우는 것처럼

글씨를 교정하기로 마음먹고 나면 조금이라도 빠르고 쉽게 교정하고 싶어 남들이 어떤 펜을 쓰는지 이것저것 많이 찾아보고 써보기도 합니다. 그러다 내게 맞는 펜을 찾기도 하지만 미궁에 빠지기도 합니다. 안타깝게도 글씨 교정에 절대적으로 좋은 펜은 없습니다. 누군가에게는 잘 써지는 펜이라도 내게는 안 맞을 수 있습니다. 펜도 다양한 요소가 복합적으로 작용해서 내게 와 닿으므로 좋은 펜에 대한 판단은 꽤 주관적일 수밖에 없습니다.

그렇다 해도 글씨 교정에 좋은 펜의 조건은 있습니다. 바로 '볼이 없고 글씨를 쓸 때 적당히 마찰이 있는 펜'입니다. 다음에 소개하는 펜들은 이런 두 가지 조건을 모두 만족하는 펜입니다.

먼저 연필입니다. 연필은 글씨를 교정하기에 아주 적합한 필기구입니다. 저렴할 뿐 아니라 글씨를 쓸 때 마찰도 적당해서 획을 컨트롤하기가 좋습니다. 글씨를 쓸 때마다 나는 사각사각 듣기 좋은 소리는 덤입니다. 단점이라면 쓰면 쓸수록 심이 닳아 끝이 뭉툭해지면서 획이 굵어지기 때문에 획이 균일하지 않다는 정도입니다. 글씨 교정용 연필로는 심이 진하고 무른 B심을 추천합니다. HB심은 B심에 비해 단단해 글씨를 쓸 때 더 힘이 들고 그나마 쓴 글씨도 연하게 써져 교정할 부분이 덜 드러납니다.

스테들러 노리스 연필 B(1타 약 7,200원)

다음으로 만년필입니다. 만년필로 글씨를 쓰면 더 잘 써진다는 말을 꽤 들었을 깁니다. 이 말은 어느 정도 일리가 있는 말입니다. 만년필은 잉크를 촉으로 흘려보내 종이를 적시며 선을 긋는 원리로 글자가 써지는 펜입니다. 그러다보니 볼펜 끝에 있는 동글동글한 볼이 만년필에는 없습니다. 360°로 돌아가는 볼이 없으니 내가 긋는 방향대로 선이 그어집니다. 뾰족한 펜촉 때문에 마찰이 생기는데 이 마찰 덕분에 글씨가 잘 써집니다(물론 마찰이 작은 펜촉도 있고, 마찰이 익숙하지 않아 글씨가 잘 써지지 않는다고 느낄 수 있습니다). 다음 펜들은 제가 글씨 교정을 시작하도록 만든 만년필인데, 요즘은 트위스터 에코 만년필(약 4만 원)과 몽블랑 마이스터스틱 149 만년필(약 150만 원)을 자주 씁니다.

스테들러 TRX 만년필(1자루 약 8만 원)

파카 조터 만년필(1자루 약 3만8천 원)

몽블랑 요한 슈트라우스 만년필(1자루 약 96만 원)

마지막으로 피그먼트 라이너입니다. 대개 그림을 그리는 데 쓰기 좋은 펜으로 알고 있는데 글씨를 쓸 때도 정말 좋습니다. 여러 회사의 피그먼트 라이너를 써봤는데 저는 '스테들러 피그먼트 라이너 0.3'이 가장 마음에 듭니다. 볼이 없어서 획을 원하는 대로 그을 수 있고 사각사각한 필기감이 참 좋습니다.

스테들러 피그먼트 라이너 0.3(1자루 약 2천 원)

지금까지 글씨를 교정할 때 쓰기 좋은 펜을 몇 가지 소개했지만 내 손에 잘 맞는, 좋아하는 펜이 있다면 그 펜으로도 충분합니다. 글씨가 예쁘지 않은 건 잘 쓰는 방법을 모르거나 연습이 부족해서지 펜이 나빠서가 아니기 때문입니다. 게다가 아무리 좋은 펜이 있다 한들 내 손에 잘 맞으리란 법도 없습니다. "그래서 결론이 뭔데?"라고 물으면 제 대답은 "가장 좋아하고 손에 잘 맞는 펜을 쓰세요. 아직 그런 펜이 없다면 추천한 펜 중 한 가지를 골라 쓰세요"입니다.

노트는 어떤 걸 사야 하죠?

5밀리미터 간격으로 방안(모눈)이 그어진 노트라면 다 괜찮습니다. 저는 주로 모트모트나 모닝글로리에서 나온 방안 노트를 씁니다.

펜 잡는 법을 모르겠어요

초등학교 1학년 국어 교과서 첫 단원을 본 적 있나요? 첫 단원의 제목은 '바른 자세로 읽고 쓰기'입니다. 공부를 하려면 읽고 쓰기가 기본인데, 잘 읽고 잘 쓰려면 먼저 자세가 발라야 한다는 말이겠지요. 바르게 앉는 자세는 다음과 같습니다. 지금 여러분은 이렇게 앉아 있나요?

- 엉덩이가 의자 안쪽에 닿도록 의자를 바짝 당겨 깊숙이 앉는다.
- 허리와 등을 곧게 펴고 의자 등받이에 닿도록 한다.
- 무릎을 90° 정도로 구부리고 발바닥이 땅에 닿도록 한다.
- 고개를 너무 숙이지 않도록 주의하고 눈부터 노트까지 거리가 가까워지지 않도록 한다.

바르게 앉았다면 바르게 쓰는 법도 익혀야 합니다. 펜을 바르게 잡으면 글씨를 쓸 때 손목이나 손가락에 힘을 덜 줘도 돼 오래 써도 덜 피로합니다. 무엇보다 글씨가 빠르게 좋아집니다. 특히 한글 세로획이 반듯해집니다. 펜을 바르게 잡는 자세는 다음과 같습니다.

연필심에서 약간 위로 올라간 부분을 엄지손가락과 집게손가락으로 잡고 가운뎃손가락으로 받칩니다. 밑에서 보면 삼각형 모양이 나온다고 해서 삼각형 그립이라고도 부릅니다.

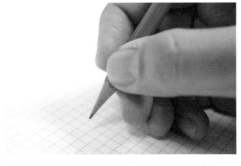

연필 아랫부분에서 평평해지는 부분을 잡아주세요.

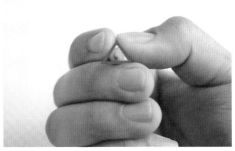

연필을 잡은 채 손가락을 뒤집으면 삼각형 모양이 나와요.

27

멀리서 보면 왼쪽 사진과 같습니다. 오른쪽 사진과 같이 손바닥과 집게손가락이 만나는 지점에 연필을 걸쳐줍니다. 이렇게 하면 필기 각도가 높아져 세로획을 그을 때 편합니다.

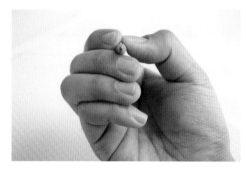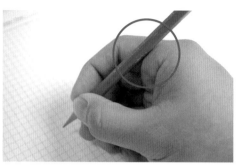

글씨를 교정하기 좋은 삼각기둥 연필을 써도 좋아요. 연필대가 놓이는 위치를 잘 확인해주세요.

펜을 쥐고 사진과 비교해보세요. 비슷해 보여도 조금씩 다를 수 있으니 꼭 비교해보세요. 평소 펜을 쥐는 자세가 사진과 다르다면 이번 기회에 바꿔보세요. 어색하고 익숙하지 않아 글씨가 잘 안 써질 수도 있지만 며칠만 지나면 훨씬 편해질 거예요. 일단 믿고 따라 해보세요.

글씨 쓸 때 어깨가 아프고 왠지 좀 불편해요

펜을 바르게 잡고 의자에도 바른 자세로 앉았는데 글씨를 쓰면 여전히 어깨가 아프고 불편한가요? 그렇다면 몸이 향하는 방향과 노트 방향을 확인해보세요. 몸이 향하는 방향과 노트 방향이 같으면 콕 집어 말할 수 없지만 부자연스럽게 느껴질 거예요. 우리 어깨가 불편해하는 방식이기 때문이에요. 평소 놓던 대로 몸이 향하는 방향과 같은 방향에 노트를 놓고 '一'를 그어보세요. 어깨가 밖으로 회전하면서 당기는 느낌이 날 거예요. 느껴지나요? 그럼 지금부터 글씨 쓰기 편한 자세로 교정해볼게요.

책상 위에 편하게 두 팔을 올립니다. 어떤 모양인가요? 위에서 보면 몸과 양팔이 삼각형을 만들었을 거예요. 네, 바로 그 자세입니다. 우리 어깨가 가장 편하다고 느끼는 각도입니다.

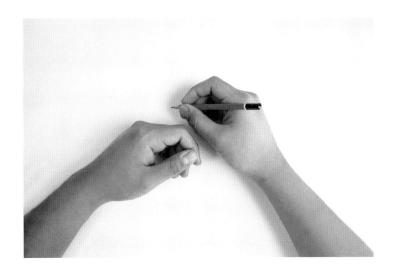

자세를 그대로 유지한 채 손과 평행이 되도록 노트를 놓습니다. 자, 그럼 이제 다시 'ㅡ'를 써 보세요. 어떤가요? 훨씬 편안하지 않나요?

우리는 앞으로 글자를 '방안지 틀'에 쓰려 합니다. 펜글씨 교본이나 손글씨 교정책을 보면 흔히 가운데 점선이 가로줄과 세로줄로 들어간 +자 틀을 사용합니다.

+자 틀은 상하좌우 대칭 글자가 많은 한자를 쓸 때는 좋지만, 상하좌우 대칭 글자가 많지 않은 한글을 쓸 때는 크게 도움이 되지 않습니다. 특히 한글은 세로획이 일정한 위치에 놓여야 반듯해 보이는데, +자 틀을 사용하면 점선과 실선 사이에 세로획을 그어야 해서 쉽지 않습니다.

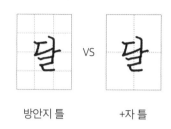

방안지 틀 +자 틀

한글 교정에 잘 맞는 틀을 찾다 발견한 게 바로 '방안지 틀'입니다. 생소해서 그렇지 막상 써보면 +자 틀보다 훨씬 쉽고 편하게 글씨를 교정할 수 있는 틀입니다. 쓰는 방법도 간단합니다. 위아래 두 칸을 글자 하나가 들어갈 공간으로 설정하고, 오른쪽 선에 정렬하면 끝납니다.

다음 그림과 같이 위아래 두 칸에 글자가 한 자씩 들어갑니다. 여기서 'ㅡ' 처럼 옆으로 긴 계열의 모음이나 'ㄱ', 'ㅅ', 'ㅈ', 'ㅊ' 등 쭉쭉 뻗는 자음은 두 칸 밖으로 삐져나가도 괜찮습니다. 무조건 두 칸에 꽉 채워 쓰라는 말은 아닙니다. 이 부분은 차근차근 연습하다보면 자연스럽게 터득할 수 있을 것입니다.

마지막으로 한 가지 더, 앞서 말씀드린 '복기'를 기억하나요? 복기는 모든 과정에 적용됩니다. 글씨를 쓴 뒤 내가 쓴 글씨와 책에 나온 체본 글씨를 찬찬히 비교하여 차이점을 찾고 체크해 보세요. 그다음 그 글씨를 다시 쓰는데, 체크한 부분을 신경 쓰면서 써보세요. 이 과정이 있어야 교정 속도가 빨라집니다. 무작정 따라만 써도 글씨는 어느 순간 교정됩니다. 다만 그만큼 시간이 오래 걸립니다. 비교하고 확인하면서 머릿속에 글자 구조를 그린 후에 써나가면 글씨가 빠르게 교정됩니다. 차이점을 알면 차이나는 부분을 더 신경 쓰면서 쓰기 때문입니다.

한글 필수 56자 1: 자음과 모음을 가로로 배열한 글자 쓰기

앞서 1일차에서는 글씨를 쓰기 전에 알면 좋은 내용을 살펴보았습니다. 모를 땐 답답했는데 알고 나니 별 거 없죠? 그럼 이제부터 4주 동안 저와 함께 글씨를 쓰면서 교정해보겠습니다.

한글 필수 56자 중에서 자음과 모음을 나란히 배열한 글자인 '가 나 다 라 마 바 사 아 자 차 카 타 파 하'를 써보겠습니다. 받침이 없는 글자이므로 자음을 방안지 중앙 가로선에 배치하면 됩니다. 자음이 방안지 중앙 가로선에 걸치듯이 써져야 하니까요.

글자를 쓰기 전에 글자 모양을 대충 머릿속에 담고 글자를 시작할 위치와 끝낼 위치를 확인합니다. 특히 자음은 모양과 크기도 중요하지만 시작 위치에 따라 균형이 잡히기도 하고 무너지기도 하므로 주의를 기울여주세요. 뭔가 어려울 것 같나요? 걱정하지 마세요. 방안지 틀에 글자를 쓰면 삐뚤삐뚤한 세로획도 반듯하게 쓸 수 있고, 자음과 모음도 눈대중이 아니라 정확한 위치에 쓸 수 있어 어렵지 않습니다.

참, 한 글자를 쓸 때마다 내가 쓴 글씨와 체본 글씨를 비교하여 무엇이 다른지 확인하고 다시 글자를 써나가야 한다는 거 잊지 않으셨죠? 자, 하나씩 써볼까요?

 ㄱ은 빨간 선으로 표시한 부분에서 꺾어 내려주세요. 모양 내기가 어렵다면 빨간 선으로 표시한 부분까지 반원을 그리고 남은 획을 곡선으로 내려주세요.

 ㄴ은 세로획을 오른쪽 아래로 살짝 휘도록 내려 쓰고, 가로획을 오른쪽 위로 다시 올려 ㄴ의 안쪽 공간을 줄여주세요.

 ㄷ은 아래쪽 가로획을 오른쪽 위로 올려 써 ㄷ의 안쪽 공간을 줄여주세요.

 ㄹ은 ㄱ을 쓰고 ㄷ을 쓴다고 생각하면 쉬워요. ㄱ은 장식을 넣어 각지게 쓰고, ㄷ은 아래쪽 가로획을 오른쪽 위로 올려 써 안쪽 공간을 줄여주세요.

 ㅁ은 양옆을 깎듯이 내려 써줍니다. 정사각형을 그린다는 기분으로 쓰면 보기 좋아요.

 '바'는 글자 위쪽이 45° 각도로 올라가는 것처럼 보이도록 쓰면 보기 좋아요. 단, 장식의 각도는 모두 같아야 해요.

 ㅅ은 첫 획을 곡선으로 긋되 끝이 ← 방향이 되도록 그어주세요. 두 번째 획은 첫 획의 중간 지점에서 시작하여 오른쪽 아래로 내려주세요.

 ㅇ은 정원을 그린다는 기분으로 쓰면 보기 좋아요.

 ㅈ은 두 번째 획을 곡선으로 긋되 마무리는 ← 방향이 되도록 그어주세요. 세 번째 획은 두 번째 획의 중간 정도에서 빠져나가면 됩니다. ㅡ 바로 아래에 ㅅ을 써준다고 생각하면 쉬워요.

 ㅊ은 세 번째 획을 곡선으로 긋되 마무리는 ← 방향이 되도록 그어주세요. 네 번째 획은 세 번째 획의 중간 정도에서 빠져나가면 됩니다. ˙ 바로 아래에 ㅈ을 써준다고 생각하면 쉬워요.

 ㅋ은 ㄱ의 꺾이는 부분에 ㅡ를 써줍니다.

 ㅌ은 ㄷ 윗부분에 ㅡ를 써줍니다. ㅡ가 들어가는 만큼 ㄷ 높이는 낮아지겠죠?

 ㅍ은 ㅡ 아래에 ㅛ를 써줍니다.

 ㅎ은 ㅗ와 ㅇ 사이가 멀어지지 않도록 신경 쓰면서 써줍니다.

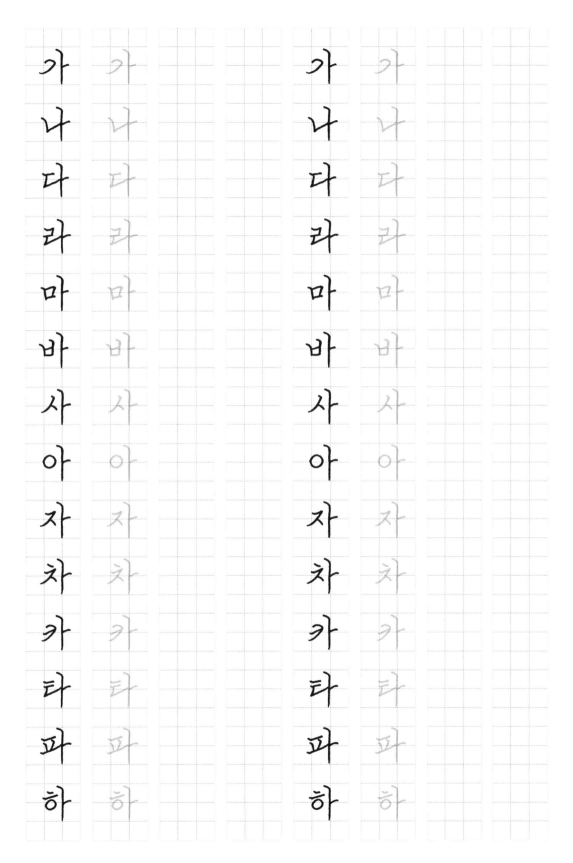

가
나
다
라
마
바
사
아
자
차
카
타
파
하

한글 필수 56자 2: 받침이 있는 가로 배열 글자 쓰기

오늘은 한글 필수 56자 중 받침이 있는 가로 배열 글자인 '각 난 닫 랄 맘 밥 삿 앙 잦 찿 칵 탇 팦 항'을 써보겠습니다. 받침 'ㄱ'은 아래쪽으로 쭉 뻗도록 쓰고, 'ㅅ', 'ㅈ', 'ㅊ'은 좌우로 쭉 뻗도록 쓰면 더 시원한 느낌이 납니다.

받침을 쓸 공간이 필요하므로 자음과 모음이 어제 쓴 가로 배열 글자보다 위로 올라가야 합니다. 자음, 모음, 받침의 위치를 눈으로 익힌 다음 써보기 바랍니다.

 어제 쓴 '가'에서 받침 ㄱ이 들어갈 공간만큼 비운다고 생각하면 쉽습니다. 그렇게 하면 '가'의 높이가 낮아지면서 위로 올라가므로 바로 아래에 받침 ㄱ을 쓸 공간이 생깁니다. 받침 ㄱ은 아래로 길게 쭉 빼줘야 모양이 예뻐집니다.

 어제 쓴 '나'에서 받침 ㄴ이 들어갈 공간만큼 비운다고 생각하면 쉽습니다. 그렇게 하면 '나'의 높이가 낮아지면서 위로 올라가므로 바로 아래에 받침 ㄴ을 쓸 공간이 생깁니다. 받침 ㄴ은 시작 부분에 장식을 넣고 꺾이는 부분을 굴려야 모양이 예뻐집니다.

 어제 쓴 '다'에서 받침 ㄷ이 들어갈 공간만큼 비운다고 생각하면 쉽습니다. 그렇게 하면 '다'의 높이가 낮아지면서 위로 올라가므로 바로 아래에 받침 ㄷ을 쓸 공간이 생깁니다. 받침 ㄷ은 ㅡ에 받침 ㄴ을 붙여 쓴 것처럼 써주세요.

 어제 쓴 '라'에서 받침 ㄹ이 들어갈 공간만큼 비운다고 생각하면 쉽습니다. 그렇게 하면 '라'의 높이가 낮아지면서 위로 올라가므로 바로 아래에 받침 ㄹ을 쓸 공간이 생깁니다. 받침 ㄹ은 위아래 공간을 비슷하게 맞춰주면 보기 좋습니다. 받침 ㄹ은 ㄱ에 ㄷ을 붙여 쓰면 됩니다.

 어제 쓴 '마'에서 받침 ㅁ이 들어갈 공간만큼 비운다고 생각하면 쉽습니다. 그렇게 하면 '마'의 높이가 낮아지면서 위로 올라가므로 그 아래에 받침 ㅁ을 쓸 공간이 생깁니다. 받침 ㅁ은 양 옆을 깎듯이 내려 써주면 세련된 느낌이 납니다.

 어제 쓴 '바'에서 받침 ㅂ이 들어갈 공간만큼 비운다고 생각하면 쉽습니다. 그렇게 하면 '바'의 높이가 낮아지면서 위로 올라가므로 바로 아래에 받침 ㅂ을 쓸 공간이 생깁니다. 받침 ㅂ은 시작 획을 깎듯이 내려 써주면 세련된 느낌이 납니다.

 어제 쓴 '사'에서 받침 ㅅ이 들어갈 공간만큼 비운다고 생각하면 쉽습니다. 그렇게 하면 '사'의 높이가 낮아지면서 위로 올라가므로 바로 아래에 받침 ㅅ을 쓸 공간이 생깁니다. 받침 ㅅ은 자음과 모음의 획 사이를 시작 위치로 잡고, 마무리는 왼쪽으로 쭉 빼줍니다. 자음이 널찍해진다고 생각하면 됩니다.

 어제 쓴 '아'에서 받침 ㅇ이 들어갈 공간만큼 비운다고 생각하면 쉽습니다. 그렇게 하면 '아'의 높이가 낮아지면서 위로 올라가므로 바로 아래에 받침 ㅇ을 쓸 공간이 생깁니다. 받침 ㅇ은 정원으로 써주면 좋습니다.

 '삿'의 위아래에 ㅡ를 더합니다.

 '잦'에 ˇ을 더합니다.

 '각'에 ㅡ를 더합니다.

 '닽'에 ㅡ를 더합니다.

 어제 쓴 '파'에서 받침 ㅍ이 들어갈 공간만큼 비운다고 생각하면 쉽습니다. 그렇게 하면 '파'의 높이가 낮아지면서 위로 올라가므로 바로 아래에 받침 ㅍ을 쓸 공간이 생깁니다. 받침 ㅍ은 자음 ㅍ과 다르게 마지막 획을 수평으로 그어주세요.

 어제 쓴 '하'에서 받침 ㅎ이 들어갈 공간만큼 비운다고 생각하면 쉽습니다. 그렇게 하면 '하'의 높이가 낮아지면서 위로 올라가므로 바로 아래에 받침 ㅎ을 쓸 공간이 생깁니다. 받침 ㅎ은 자음 ㅎ보다 작게 써주세요.

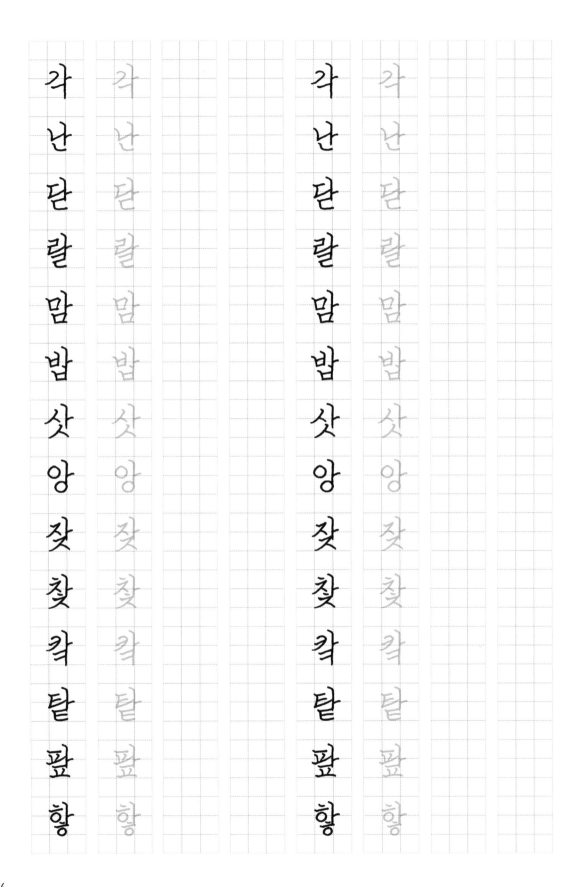

한글 필수 56자 3: 자음과 모음을 세로로 배열한 글자 쓰기

오늘은 한글 필수 56자 중에서 자음과 모음을 세로로 나란히 배열한 글자인 '그 노 두 로 므 부 슈 우 주 초 크 토 프 호'를 써보겠습니다. 'ㅡ', 'ㅗ'일 때와 'ㅜ', 'ㅠ'일 때 자음과 모음을 조합한 위치가 달라집니다. 유심히 봐주세요. 'ㅜ'와 'ㅠ'는 아래로 쭉 뻗는 모음이라 'ㅡ'와 'ㅗ'를 쓸 때보다 자음을 위쪽에 써야 합니다.

공식 1 먼저 모음이 'ㅡ'와 'ㅗ'일 때 자음과 모음의 위치입니다. 위치를 잘 기억했다가 그대로 대입해주세요. 자음은 방안지 오른쪽 중앙선에서 마무리하고 모음은 방안지 가로선 사이를 관통합니다.

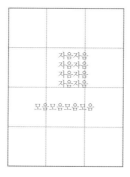

공식 2 다음은 모음이 'ㅜ'일 때 자음과 모음의 위치입니다. 위치를 잘 기억했다가 그대로 대입해주세요. 자음은 모음이 'ㅡ'와 'ㅗ'일 때보다 위에 쓰고, 모음은 방안지 중앙선을 관통합니다. 모음의 세로획은 받침 'ㄱ'과 마찬가지로 길게 쭉 뻗도록 써주세요.

 ㄱ은 반원을 그린 다음 왼쪽으로 곡선을 그려주고 나머지는 공식 1에 맞춰 써주세요.

 ㄴ은 가로획을 수평으로 그어 마무리하고 공식 1에 맞춰 써주세요.

 ㄷ은 가로획을 수평으로 그어 마무리하고 공식 2에 맞춰 써주세요.

 ㄹ은 가로획을 수평으로 그어 마무리하고 공식 1에 맞춰 써주세요.

 ㅁ은 양옆을 깎아 내리며 써서 정사각형 느낌이 나도록 하고 공식 1에 맞춰 써주세요.

 ㅂ은 첫 획을 깎아 내리며 쓰고 나머지는 공식 2에 맞춰 써주세요.

 ㅅ은 첫 획의 곡선을 왼쪽 아래에서 마무리하고 공식 2에 맞춰 써주세요. ㅠ에서 왼쪽 세로획을 왼쪽으로 휘게 써주세요.

 ㅇ은 정원으로 쓰고 나머지는 공식 2에 맞춰 써주세요.

 ㅈ은 ㅡ에 ㅅ을 붙이고 공식 2에 맞춰 써주세요.

 ㅊ은 ㅈ에 ˙를 붙이고 공식 1에 맞춰 써주세요.

 ㅋ은 ㄱ의 꺾이는 부분에 ㅡ를 넣고 공식 1에 맞춰 써주세요.

 ㅌ은 ㄷ 안에 ㅡ를 수평으로 그어 마무리하고 공식 1에 맞춰 주세요.

 ㅍ은 아래쪽 가로획을 수평으로 그어 마무리하고 공식 1에 맞춰 써주세요.

 ㅎ은 공식 1에 맞춰 써주세요.

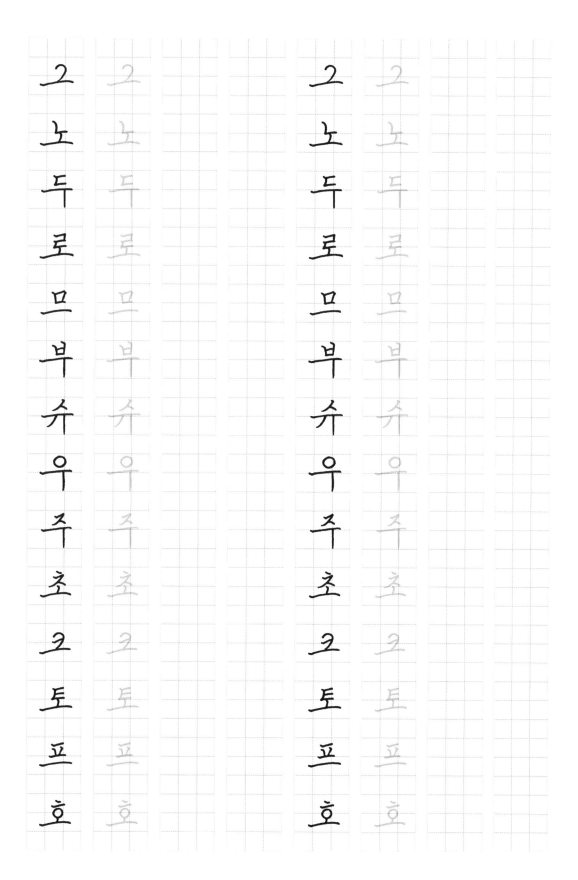

그
노
두
로
므
부
슈
우
주
초
그
토
프
호

한글 필수 56자 4: 받침이 있는 세로 배열 글자 쓰기

오늘은 한글 필수 56자 중 받침이 있는 세로 배열 글자인 '극 눈 돈 롤 몸 봅 숫 웅 줓 촟 콕 톹 푫 훍'을 써보겠습니다. 받침이 있는 세로 배열 글자 모양은 다음과 같습니다. 가운데 'ㅡ'를 기준으로 위쪽에는 자음이 놓이고 아래쪽에는 받침이 놓입니다. 자음, 모음, 받침이 항상 이 위치에 놓이므로 잘 기억했다가 그대로 쓰면 됩니다. 이번에도 쓰고 나서 복기하기, 잊지 마세요. 써놓은 걸 보고 계속 수정해나가야 글씨가 빨리 늡니다. 잔소리처럼 들릴 수 있지만 꼭 기억해주세요.

 ㅡ를 기준으로 자음과 받침을 나눠 써주세요.

 모음 ㅜ의 ㅡ를 기준으로 자음과 받침을 나눠 써주세요. ㄴ을 쓸 때 자음은 꺾이는 부분을 각지게 쓰고, 받침은 곡선으로 굴려 써주는 게 포인트입니다. 알고 보니 확실히 다르죠?

 ㄷ 역시 자음은 꺾이는 부분을 각지게, 받침은 곡선으로 굴려 써주세요.

 ㄹ의 위아래 공간을 맞추고 받침 ㄹ만 굴려 써주세요.

 받침 ㅁ을 좀 더 널찍하게 써주세요.

 받침 ㅂ을 좀 더 널찍하게 써주세요.

 받침 ㅅ을 좀 더 널찍하게 써주세요.

 받침 ㅇ을 정원으로 써주세요.

 받침 ㅈ은 시원하게 쭉쭉 뻗을 수 있도록 써주세요.

 받침 ㅊ은 시원하게 쭉쭉 뻗을 수 있도록 써주세요.

 받침 ㅋ은 받침 ㄱ에 ㅡ를 추가한 모양입니다.

받침 ㅌ은 받침 ㄷ에 ㅡ를 추가한 모양입니다.

세로 배열 글자에서 ㅍ의 가로획은 수평이 되도록 써주세요.

ㅡ를 기준으로 위아래에 ㅎ을 나눠 써주세요.

국
눈
돋
롤
뭄
봄
숫
웅
줓
촟
콕
톹
퓨
흫

드디어 필수 56자를 모두 써봤습니다. 첫날엔 평소와 달리 전전히 정성을 다해 글씨를 써야 해서 온몸에 힘이 들어가 손목은 물론 팔목과 어깨까지 뻐근했을 수 있습니다. '진짜 글씨가 늘긴 할까?' 의심도 들고 '잔뜩 고생만 하고 글씨는 그대로면 어쩌지?' 걱정도 됐을 겁니다. 그런데도 여기까지 믿고 따라와주셔서 고맙습니다. 오늘 쓴 글씨와 어제 쓴 글씨는 크게 달라 보이지 않지만 첫날 쓴 글씨와 오늘 쓴 글씨를 비교해보면 확실히 달라 보일 거예요. 이렇게 꾸준히만 따라오면 4주 후에는 확실히 달라집니다. 기대해도 좋습니다. 그리고 하나 더, 2주 차부터는 글씨를 쓸 때 조금씩 힘 빼는 연습을 해보세요. 힘이 어느 정도 빠져야 글씨에 율동 감이 생기거든요. 그럼, 주말엔 푹 쉬고 다음 주 월요일에 뵙겠습니다.

질문 있어요!

Q: 글씨를 왼손으로 쓰는데 이 책을 보면서 따라 할 수 있을까요?

A: 글씨를 어느 쪽 손으로 쓰느냐는 중요하지 않습니다. 중요한 건 글씨의 구도가 머릿속에 그려져 있느냐, 없느냐입니다. 종이만 보고도 한글 정자체가 어떻게 써질지 그려지기만 하면 왼손으로 쓰든 오른손으로 쓰든, 어떤 펜(도구)으로 쓰든 원하는 대로 쓸 수 있습니다. 머릿속에 쓰고 싶은 글씨의 구도가 그려지기만 하면 종이에 쓰든 화이트보드에 쓰든 모래사장에 쓰든 누구나 예쁜 글씨를 쓸 수 있습니다.

Q: 정자체를 연습하면 평소 쓰는 글씨도 좋아질까요?

A: 정자체를 연습하면 자음을 어떤 모양과 크기로 써야 하는지 배울 수 있습니다. 또한 자음과 모음과 받침을 어느 위치에 어느 정도 크기로 써야 조화로울지 감을 잡을 수 있습니다. 꾸준히 연습하면 획도 반듯해지고 길이도 정돈돼 균형 잡힌 글자가 써집니다. 정자체가 손에 익으면 글자의 조화와 균형에 대한 감이 생겨 평소 쓰는 글씨체도 훨씬 보기 좋게 바뀝니다.

여러 마음이 우리가 와
이렇게 부서졌기
담대해도
검기를 우리장 [인장]

2주차.

<u>단어와 문장을 세로로 쓰기</u>

지난주에 연습한 한글 필수 56자는 어땠나요? 한글 정자체는 왠지 쓰기 어렵다고 생각했는데 막
상 써보니 어렵지 않죠? 이번 주에는 지난주에 쓴 한글 필수 56자를 바탕으로 단어와 짧은 문장
을 써보며 정자체의 구조를 탄탄히 다져보겠습니다. 지난주와 달리 다양한 조합이 나오므로 쓰는
재미도 더할 거예요. 이번 주에도 글씨를 쓸 때 세심하게 관찰하고 비교하면서 써보길 권합니다.
복기하면서 써야 한다는 것도 잊지 마시고요.

기본 단어와 국가명 쓰기

첫 주에는 낱자만 써야 해서 조금 지루했을 수 있습니다. 이번 주부터는 글씨 쓰는 재미를 찾을 수 있도록 단어 쓰기를 준비했어요. 단어는 낱자 쓰기에 비하면 훨씬 재미있을 거예요. 뭐가 재밌을까 싶은데 막상 써보면 한 단어를 완성할 때마다 마음이 뿌듯해지면서 기분이 좋아집니다. 저만 그런 걸까요? 분명 여러분도 느끼실 거예요.

지금부터 단어 쓰기를 시작하겠습니다. 앞서 배우고 연습한 내용을 잘 생각하며 따라와주세요. 참, 써놓고 체본 글씨와 비교하면서 고쳐나가는 과정, 잊지 않으셨죠?

벚꽃 책 피자 치킨 공원 산책 소풍 여행 노을

벚꽃 책 피자 치킨 공원 산책 소풍 여행 노을

한국
미국
중국
일본
독일
영국
프랑스
호주

한국
미국
중국
일본
독일
영국
프랑스
호주

이탈리아 스페인 포르투갈 캐나다 뉴질랜드

이탈리아 스페인 포르투갈 캐나다 뉴질랜드

지역명과 스타벅스 메뉴명 쓰기

지난번 단어 쓰기는 어땠나요? 하나씩 완성해가는 재미가 있지 않았나요? 실제로 써먹을 수도 있고요. 오늘도 자주 써먹을 수 있는 단어를 가져왔어요. 바로 지역명과 카페 메뉴명이랍니다. 이 정도만 연습해도 어디 가서 오늘 간 곳이라든지 먹은 음료를 다이어리에 정자체로 예쁘게 적을 수 있겠죠?

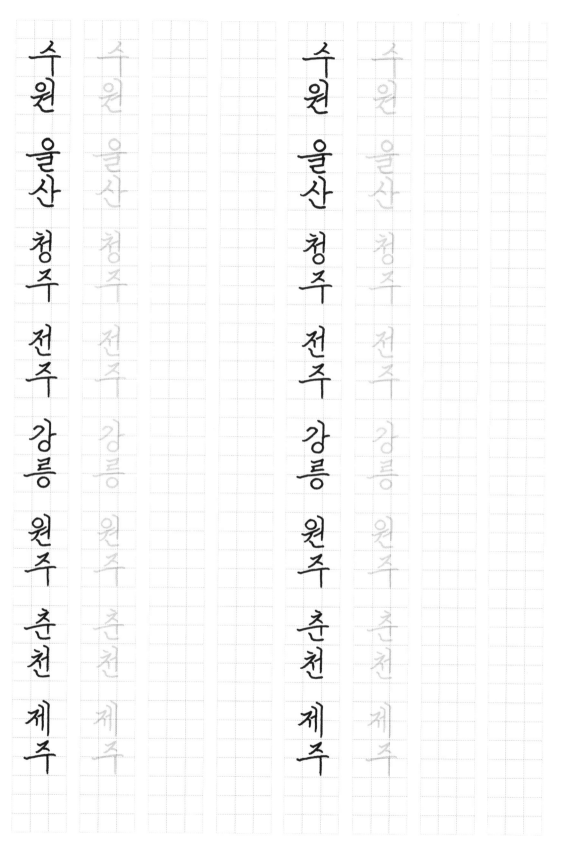

수원 울산 청주 전주 강릉 원주 춘천 제주

수원 울산 청주 전주 강릉 원주 춘천 제주

천안 판교 분당 일산 홍대 강남 종로 여의도

천안 판교 분당 일산 홍대 강남 종로 여의도

스타벅스커피 아메리카노 카페라떼 프라푸치노

스타벅스커피 아메리카노 카페라떼 프라푸치노

2주차 단어와 문장을 세로로 쓰기

카라멜

마키아또

바닐라라떼

콜드브루

피지오

아포가토 헤이즐넛 더블샷 리스트레토 비안코

아포가토 헤이즐넛 더블샷 리스트레토 비안코

자주 쓰는 단어 쓰기

오늘은 단어 쓰기를 연습하는 마지막 날입니다. 자주 쓰는 단어를 준비해봤어요. 오늘까지만 단어로 연습하고 내일부터는 문장으로 넘어갈 거니까 조금만 더 힘내주세요! 여기까지 왔으면 이제 단어 쓰기는 쉬울 거예요. 단어 쓰기가 쉬워지면 문장 쓰기도 쉽겠죠? 문장은 단어를 나열한 것이니까요. 자 그럼, 자주 쓰는 단어들로 유종의 미를 거두러 가볼까요?

월화수목금토일

아빠

엄마

오빠

언니

형

누나

동생

조카

이모

고모 삼촌 축결혼 성공 인내 의지 목표 시작

봄 여름 가을 겨울 카메라 사직서 트와이스

봄 여름 가을 겨울 카메라 사직서 트와이스

아침 점심 저녁 어제 오늘 내일 방탄소년단

인사말 쓰기

지난번 단어 쓰기에 이어 오늘은 간단한 문장을 써볼 거예요. 간단한 카드나 쪽지에 쓰기 좋은 문장을 준비했어요. 가족이나 친구에게 평소 전하고 싶었던 말을 열심히 연습해서 카드에 써드리면 어떨까요? 카드를 주는 이도 받는 이도 마음이 한결 따뜻해질 것 같죠? 그럼 시작합니다.

반갑습니다 사랑해요 행복하세요

반갑습니다 사랑해요 행복하세요

좋은 하루 보내세요

감기 조심하세요

잘 지내지? 보고 싶었어 고맙습니다

잘 지내지? 보고 싶었어 고맙습니다

안녕하세요

건강하세요

생일 축하합니다

안녕하세요

건강하세요

생일 축하합니다

오늘은 다이어리에 써보곤 하는 짧은 문장을 준비했어요. 이쯤 왔으면 세로쓰기에 자신감과 재미를 좀 붙이셨을 것 같아요. 어떤가요? 여전히 손에 익지 않아 서툴고 힘들게 느껴진다면 방안지에 좀 더 연습하고 넘어가면 좋아요. 사람마다 발전 속도가 다르니 너무 조급해하지 마세요. 조금 늦으면 어때요. 빨리 바뀌는 사람도 있고 천천히 바뀌는 사람도 있는 거죠. 실망하지 말고 천천히 또 나아가 보자고요.

호이가 계속되면 둘뤄인 줄 안다

호이가 계속되면 둘뤄인 줄 안다

힘내! 다 잘될 거야 떡볶이 먹고 싶다

힘내! 다 잘될 거야 떡볶이 먹고 싶다

네가 세상에서 제일 예뻐 여행 가고 싶어

네가 세상에서 제일 예뻐 여행 가고 싶어

네가 세상에서 제일 예뻐 여행 가고 싶어

네가 세상에서 제일 예뻐 여행 가고 싶어

퇴사하고 싶다 배고파 뭐 먹지

퇴사하고 싶다 배고파 뭐 먹지

시간은 위대한 스승이기는 하지만

불행히도 자신의 모든 제자를 죽인다

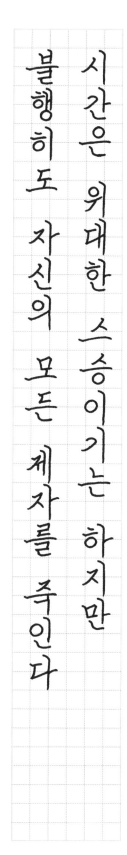

질문 있어요!

Q: 글씨를 빠르게 쓰면 도로 예전 제 글씨가 나와요.

A: 흔히 '나만의 글씨체' 하면 한 가지 글씨체만 떠올리기 쉬운데 상황에 맞는 글씨체를 여러 개 갖고 있는 게 더 이상적이에요. 지금 우리가 배우는 한글 정자체는 빨리 받아 적는 데 사용하기보다는 천천히 정성 들여 글을 음미하거나, 남에게 보여줄 일이 있는 편지 혹은 서명에 쓰기 적합한 글씨랍니다. 택배를 받았는데 주소 란에 멋진 글씨로 이름과 주소가 적혀 있으면 보낸 사람이 달라 보이죠? 정성 들여 쓴 예쁜 글씨에는 이런 힘이 있답니다. 정자체는 예쁘게 쓰는 데 중점을 둔 글씨체라 흘려 쓰는 글씨를 쓸 때보다 당연히 느리게 써질 수밖에 없어요. 따라서 급하게 받아 적어야 하는 상황이라면 계속 써오던 글씨가 나오게 되죠. 하지만 정자체 연습을 계속 하다보면 어느 순간 내 글씨를 쓸 때도 글씨체를 생각하게 돼요. 그에 따라 내 글씨가 변해 있는 걸 보는 재미난 경험을 하실 수 있을 거예요.

세로쓰기로 시 완성하기

왜 세로로 쓰는지 궁금할 거예요. 글자를 세로로 쓰면 위아래 글자를 신경 쓸 필요 없이 그냥 방안 두 칸에 글자 하나만 집중해서 쓰면 되므로 훨씬 편하기 때문입니다. 반면, 가로로 쓰려면 자간(글자와 글자의 간격)을 고려해서 써야 하므로 글자 구조에 집중하기 힘들어집니다. 그래서 여기서는 자간을 생각할 필요 없는 세로쓰기를 통해 글씨 구조를 먼저 확실히 익혀보겠습니다. 세로쓰기가 생소할 수 있지만 글자 구조를 빨리 익힐 수 있는 효과적인 방법이므로 많이 연습해보길 권합니다.

3주차에는 윤동주 시인의 〈서시〉, 진은영 시인의 〈청혼〉, 박준 시인의 〈선잠〉을 따라 쓰면서 연습할 거예요. 문장에 어느 정도 익숙해졌으니 일주일 동안 시 세 편 정도는 쓰실 수 있을 거예요. 체본을 세심하게 관찰한 다음 써야 한다는 점, 잊지 마시고요. 항상 말씀드리지만 쓰고 나면 쓴 글씨를 되돌아보면서 어색해 보이는 부분을 반드시 체크하셔야 해요. 그러고 나서 다음 줄을 쓸 때 체크한 부분을 고치려고 노력하며 써야 해요. 이런 과정 없이는 글씨가 절대 빨리 늘지 않아요. 모든 일에는 정성이 들어가야 해요. 한글 정자체에 익숙해지더라도 별생각 없이 쓰면 어느새 그 전에 쓴 서툰 글씨가 나올 거예요. 그러니 정성을 들여 쓰길 부탁드려요.

윤동주 〈서시〉 쓰기

처음 써볼 시는 윤동주 시인의 〈서시〉예요. 한국인이 가장 사랑하는 시로도 유명하지요.
여러분은 어떤 시를 가장 좋아하나요?

죽는 날까지 하늘을 우러러

죽는 날까지 하늘을 우러러

한 점 부끄럼이 없기를

한 점 부끄럼이 없기를

한 점 부끄럼이 없기를

죽는 날까지 하늘을 우러러

잎새에 이는 바람에도

나는 괴로워했다

나는 괴로워했다

잎새에 이는 바람에도

별을 노래하는 마음으로

별을 노래하는 마음으로

모든 죽어가는 것을 사랑해야지

모든 죽어가는 것을 사랑해야지

모든 죽어가는 것을 사랑해야지

별을 노래하는 마음으로

그리고 나한테 주어진 길을

걸어가야겠다

걸어가야겠다

그리고 나한테 주어진 길을

걸어가야겠다

그리고 나한테 주어진 길을

윤동주 서시

윤동주 서시

오늘 밤에도 별이 바람에 스치운다

오늘 밤에도 별이 바람에 스치운다

· 3주차 · 세로쓰기로 시 완성하기

윤동주 서시

오늘 밤에도 별이 바람에 스치운다

진은영 〈청혼〉 쓰기

다음으로 만나볼 시는 진은영 시인의 〈청혼〉입니다. '나는 오래된 거리처럼 너를 사랑하고'라는 첫 문장을 쓰면 영화의 한 장면 속으로 들어선 느낌이 들지 않나요? 다음 장면이 어떻게 펼쳐질지 기대하며 천천히 따라 써볼까요?

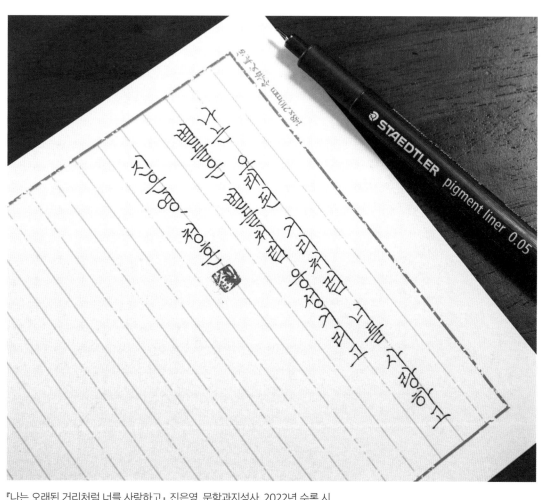

『나는 오래된 거리처럼 너를 사랑하고』 진은영, 문학과지성사, 2022년 수록 시

나는 오래된 거리처럼 너를 사랑하고

별들은 별들처럼 웅성거리고

별들은 별들처럼 웅성거리고

나는 오래된 거리처럼 너를 사랑하고

여름에는 작은 은색 드럼을 치는 것처럼

네 손바닥을 두드리는 비를 줄게

과거에게 그랬듯 미래에게도 아첨하지 않을게

여름에는 작은 은색 드럼을 치는 것처럼

네 손바닥을 두드리는 비를 줄게

과거에게 그랬듯 미래에게도 아첨하지 않을게

네 손바닥을 두드리는 비를 즐게

과거에게 그랬듯 미래에게도 아첨하지 않을게

여름에는 작은 은색 드럼을 치는 것처럼

내가 나를 찾는 슬래였던 시간을 모두 돌려줄게

너의 팔에 모두 적어줄게

우리가 했던 맹세들을 찾아

어린 시절 순결한 비누 거품 속에서

내가 나를 찾는 슬때없던 시간을 모두 돌려줄게

너의 팔에 모두 적어줄게

우리가 했던 맹세들을 찾아

어린 시절 순결한 비누 거품 속에서

별들은 첫 속의 별들처럼 응성거리고

나는 오래된 거리처럼 너를 사랑하고

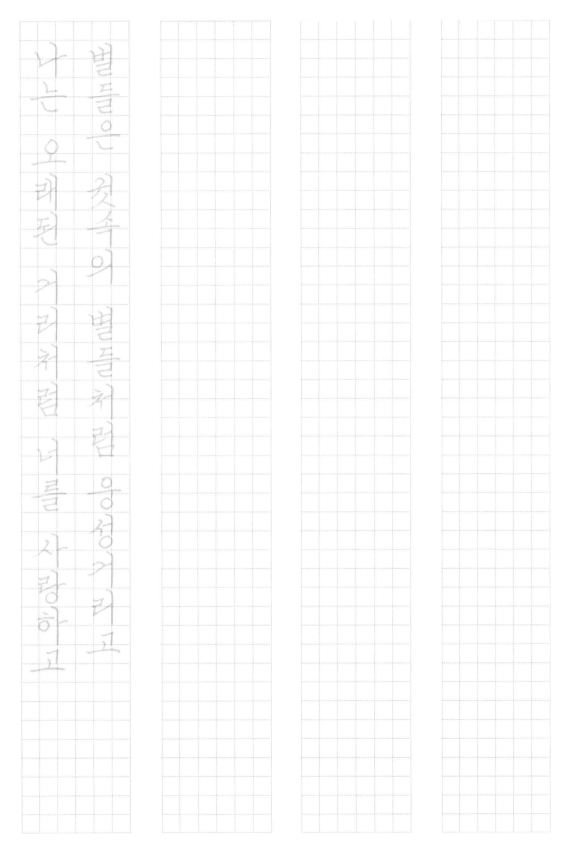

별들은 첫속의 별들처럼 응성거리고

나는 오래된 거리처럼 너를 사랑하고

나는 인류가 아닌 단 한 여자를 위해

쓴 잔을 죄다 마시겠지

슬픔이 나의 물컵에 담겨 있다

투명 우리 조각처럼

나는 인류가 아닌 단 한 여자를 위해

쓴 잔을 죄다 마시겠지

슬픔이 나의 물컵에 담겨 있다

투명 우리 조각처럼

투명우리 조각처럼

슬픔이 나의 물컵에 담겨 있다

쓴잔을 죄다 마시겠지

나는 인류가 아닌 단 한 여자를 위해

진은영, 청혼

박준 〈선잠〉 쓰기

벌써 3주차 마지막 날이에요. 오늘 써볼 시는 박준 시인의 〈선잠〉입니다. 동글동글한 글씨체로 쓰면 귀엽고 발랄한 시로 읽히는데, 정자체로 쓰면 마음을 다해 쓴 편지글처럼 읽히는 시인데, 여러분은 어떤가요?

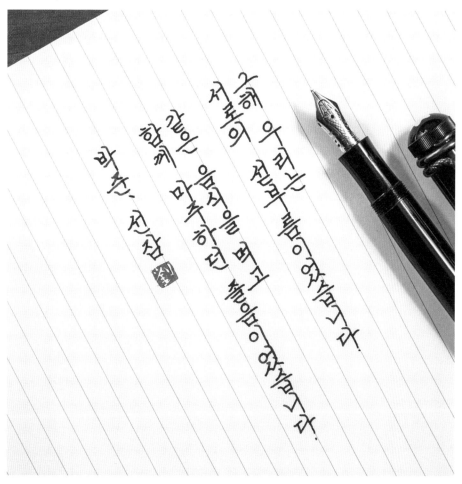

『우리가 함께 장마를 볼 수도 있겠습니다』 박준, 문학과지성사, 2018년 수록 시

그해 우리는

서로의 설부름이었습니다

그해 우리는

서로의 설레임이 있었습니다

같은 음식을 먹고

함께 마주하던 졸음이었습니다

같은 음식을 먹고

함께 마주하던 졸음이었습니다

함께 마주하면 졸음이 있었습니다

같은 음식을 먹고

남들이 하고 사는 일들은

우리도 다 하고 살겠다는 다짐이었습니다

남들이 하고 사는 일들은

우리도 다 하고 살겠다는 다짐이었습니다

우리도 다 하고 살겠다는 다짐이 없습니다

남들이 하고 사는 일들은

105

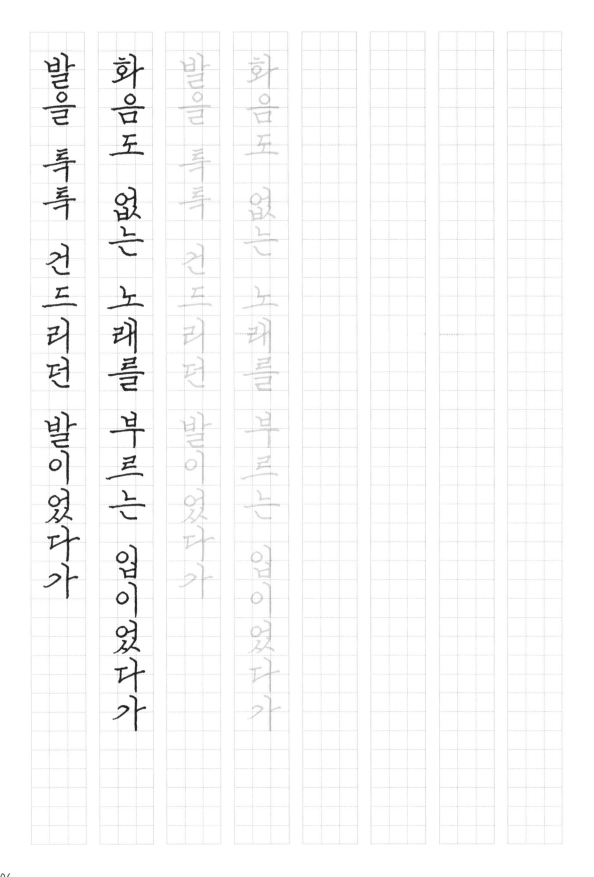

발을 툭툭 건드리던 발이었다가

화음도 없는 노래를 부르는 입이었다가

발을 툭툭 건드리던 발이었다가

화음도 없는 노래를 부르는 입이었다가

고개를 돌려 마르지 않은

새 녁을 바라보는 기대였다가

고개를 돌려 마르지 않은

새 녁을 바라보는 기대였다가

새벽을 바라보는 기대였다가

고개를 돌려 마르지 않은

109

잠에 든 것도 잊고

다시 눈을 감는 선잠이었습니다

다시 눈을 감는 선잠이었습니다

잠에 든 것도 잊고

박준, 선잠

질문 있어요!

Q: 글씨를 잘 쓰게 되면 뭐가 좋아요? 그 글씨를 어떻게 활용할 수 있나요?

A: 글씨를 잘 쓸 수만 있다면 활용할 곳은 무궁무진하죠. 정성스럽게 편지를 쓴다거나 좋아하는 글을 옮기는 데 쓸 수 있어요. 택배를 보낼 때 신경 써서 성함과 주소를 예쁘게 적기도 하고요. 좋아하는 글의 일부만 옮기는 게 아니라 좋아하는 책 전체를 다 쓰는 전문 필사를 하기도 하죠. 필사를 하려면 시간이 오래 걸리지만 글을 음미하고 체득하는 데 그만큼 좋은 활동은 없다고 생각해요. 저는 김훈 작가님을 굉장히 좋아해서 김훈 작가님이 쓰신 소설 《남한산성》을 필사하고 있어요.

Q: 글씨를 돋보이게 하는 게 따로 있나요?

A: 글씨를 돋보이게 하고 싶다면 도장이나 스티커를 활용해보세요. 글씨를 다 쓴 뒤 도장이나 스티커로 글씨를 꾸며주면 느낌이 훨씬 잘 살아난답니다. 아래에 보이는 왼쪽 사진과 오른쪽 사진을 비교해보세요. 어때요? 도장 하나 찍었을 뿐인데 뭔가 느낌이 다르지 않나요?

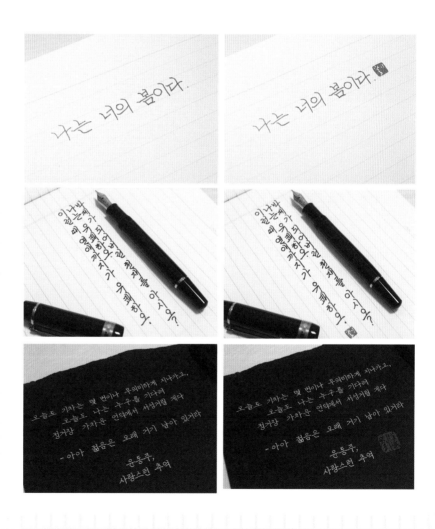

단어와 문장과 시를 가로로 쓰기

방안지 틀에 세로로 글씨를 쓰는 건 어느 정도 익숙해졌을 거예요. 오늘부터는 가로쓰기에 도전해보겠습니다. 글씨를 가로로 쓸 때는 방안지 가운데 가로선에 글자를 맞춘다고 생각하면 쉽습니다. 가로쓰기가 어색하고 세로쓰기 역시 여전히 손에 익지 않았다면 세로쓰기를 좀 더 연습한 다음 가로쓰기로 넘어오는 게 좋습니다. 먼저 단어와 짧은 문장을 가로로 써보고 정지용 시인의 〈호수〉와 심보선 시인의 〈이 별의 일〉을 완성해보겠습니다.

가로쓰기로 연습하는 방식은 세로쓰기와 같습니다. 체본을 세심히 관찰한 뒤 흐릿한 글씨 위에 따라 써봅니다. 이어서 체본을 보고 씁니다. 마찬가지로 복기하는 것도 잊지 마시고요. 앞서 계속 연습해왔던 내용이라 크게 어려울 건 없습니다. 가운데 가로선에 글자가 정렬되도록 쓰기만 하면 됩니다. 그럼, 마지막까지 건투를 빕니다.

일상 단어 쓰기

계속 세로로 쓰다보니 어느새 가로쓰기가 어색할 거예요. 한글은 애초에 세로로 디자인된 글자라 글자와 글자 사이의 공간(자간)을 맞추기가 어렵습니다. 따라서 가로로 쓸 때는 자간을 신경 쓰면서 써야 글자가 뜨거나 붙어 보이지 않습니다. 이 점을 기억하면서 써나가 볼까요?

어제 오늘 내일 아침 점심

저녁 구름 하늘 공원 산책

소풍 피자 치킨 사랑

소풍 피자 치킨 사랑

한국 서울 부산 여행

한국 서울 부산 여행

엄마 아빠 언니 오빠

동생 누나 조카 삼촌

스타벅스 아메리카노

인내 의지 목표 축결혼

짧은 문장 쓰기

이미 글씨 쓰기에 적응돼서 가로쓰기는 생각보다 쉬웠을 거예요. 오늘은 가로로 간단한 문장을 써보겠습니다. 세로쓰기를 열심히 하셨다면 이번에도 문제없을 거예요.

반갑습니다 사랑해요

반갑습니다 사랑해요

좋은 하루 보내세요

좋은 하루 보내세요

엄마 아빠 사랑해요

엄마 아빠 사랑해요

생일 축하합니다

생일 축하합니다

수고하셨습니다 고생 많았어요

우리 결혼해요 행복하세요

오늘 뭐 먹지?

오늘 뭐 먹지?

아이스 아메리카노 주세요

아이스 아메리카노 주세요

왕관을 쓰려는 자,

왕관을 쓰려는 자,

그 무게를 견뎌라.

그 무게를 견뎌라.

기분이 저기압일 땐

기분이 저기압일 땐

고기 앞으로 가라.

고기 앞으로 가라

의숙함에 속아

의숙함에 속아

소중한 것을 잃지 말자

소중한 것을 잃지 말자

정지용 〈호수〉 쓰기

이틀에 걸쳐 가로쓰기를 연습해보았습니다. 오늘은 정지용 시인의 〈호수〉를 가로쓰기로 완성해보겠습니다. 〈호수〉는 가로쓰기와 세로쓰기를 둘 다 해보고 비교해봐도 좋을 것 같습니다. 그럼, 오늘 방안지 연습도 파이팅해주세요.

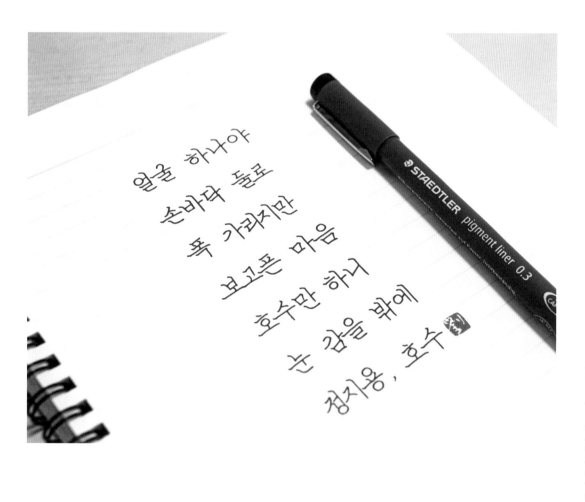

얼굴 하나야

손바닥 둘로

폭 가리지만

보고픈 마음

호수만 하니

눈 감을 밖에

정지용, 호수

얼굴 하나야

손바닥 둘로

폭 가리지만

보고픈 마음

호수만 하니

눈 감을 밖에

정지용, 호수

얼굴 하나아

손바닥 둘로

폭 가리지만

보고픈 마음

호수만 하니

눈 감을 밖에

정지용, 호수

심보선 〈이 별의 일〉 쓰기

오늘 써볼 시는 심보선 시인의 〈이 별의 일〉이에요. '기쁨과 슬픔 사이의 빈 공간에 딱 들어맞는 단어 하나, 사랑'이라고 말하는 시인에게 이별은 또 어떤 의미일까요? 시를 따라 쓰면서 여러분의 사랑과 이별을 떠올려보세요.

너와의 이별은 도무지
이 별의 일이 아닌 것 같다.
 -심보선, 이 별의 일

『눈앞에 없는 사람』 심보선, 문학과지성사, 2011년 수록 시

너와의 이별은 도무지
이별의 일이 아닌 것 같다.
멸망을 기다리고 있다.
그다음에 이별하자.
어디쯤 왔는가, 멸망이여.
심보선, 이 별의 일

너와의 이별은 도무지
이별의 일이 아닌 것 같다.
멸망을 기다리고 있다.
그다음에 이별하자.
어디쯤 왔는가, 멸망이여.
심보선, 이별의 일

너와의 이별은 도무지
이별의 일이 아닌 것 같다.
떨망을 기다리고 있다.
그다음에 이별하자.
어디쯤 왔는가, 떨망이여.
심보선, 이별의 일

방안지를 탈출하는 법

드디어 방안지에 글씨 쓰는 연습이 끝났습니다. 마지막 날인 오늘은 방안지에서 탈출하는 방법을 알려드릴게요. 대장정의 끝이 보이죠? 저만 두근두근하나요?

가로 쓰기

가로쓰기는 줄 높이 가득 글자를 채우고 좌우 자간만 조정해주면 끝납니다. 줄이 보이는 게 싫다면 연필로 가이드 선을 긋고 글씨를 다 쓴 다음 지우면 되겠죠? 방안지에 한 자 한 자 쓴 것을 그대로 옮겨 쓴다고 생각하면 됩니다.

얼굴 하나야
손바닥 둘로
폭 가리지만
보고픈 마음
호수만 하니
눈 감을 밖에

줄 노트에 글씨를 잘 쓰게 되면 어느 순간부터는 무지 노트에도 글씨를 반듯하게 쓸 수 있습니다. 그러려면 먼저 방안지에서도 줄 노트에서도 능숙하게 글씨를 쓸 수 있어야겠지요?

얼굴 하나야

손바닥 둘로

폭 가리지만

보고픈 마음

호수만 하니

눈 감을 밖에

얼굴 하나야

손바닥 둘로

폭 가리지만

보고픈 마음

호수만 하니

눈 감을 밖에

세로쓰기는 방안지에 쓰던 그대로 쓴다고 생각하면 됩니다. 하지만 방안지에 쓸 때 있던 줄이 사라지므로 우리가 기댈 건 오른쪽 정렬 선뿐이에요. 처음엔 적응하기 힘들 수 있지만 계속 부딪치면서 써보길 추천합니다. 복기를 하면서 쓰면 앞으로 두려운 글씨는 없을 거예요. 줄이 보이는 게 싫다면 가로쓰기 때와 마찬가지로 연필로 선을 긋고 글씨를 다 쓴 다음 선을 지워주세요. 잘 안 된다고 포기하지 말고 방안지 모양 그대로를 생각해내서 쓰려고 노력하세요. 너무 안 된다 싶으면 방안지로 다시 돌아가도 좋고 중간중간 방안지 쓰기를 병행해도 좋습니다. 세로줄 노트에도 글씨를 잘 쓰게 되면 무지 노트에도 글씨를 반듯하게 쓸 수 있습니다.

죽는 날까지 하늘을 우러러
한 점 부끄럼이 없기를
잎새에 이는 바람에도
나는 괴로워했다

죽는 날까지 하늘을 우러러
한 점 부끄럼이 없기를
잎새에 이는 바람에도
나는 괴로워했다

여기까지가 제가 알려드릴 수 있는 글씨를 잘 쓰는 방법의 전부입니다. 4주 동안 우리는 매일 글씨를 쓰고 다듬어왔습니다. 쓴 만큼 글씨는 좋아졌을 겁니다. 알려드린 방법대로 계속 글씨를 써나간다면 글씨는 점점 더 좋아질 거예요. 글씨를 계속 써나가면서 글씨 쓰는 즐거움을 발견하길 바랍니다. 그렇게 글씨가 여러분의 취미가 되길 바랍니다. 저 역시 계속 글씨를 써나가겠습니다.

여전히 좋은 글을 찾아 쓰고

원고지에도 써보고

웃음이 절로 나오는 광고 카피도 써보고

엄마가 좋아하는 트로트 가사도 써보고

글에 어울리는 색깔로도 써보고

틈틈이 영문도 써보고

요즘은 한자에도 도전해보고 있습니다. 그렇게 매일매일 조금씩 쓰고 있습니다.

질문 있어요!

Q: 나만의 글씨체를 만들고 싶어요.

A: 이 책을 그대로 따라 쓴다고 해도 본인 스타일의 정자체가 나올 거예요. 사람마다 보는 눈이 다르니까요. 하지만 질문에 나온 '나만의 글씨체'는 정자체가 아닌 글씨를 말하는 것 같은데 맞나요? 그런 경우라면 우선 원하는 글씨에 가까운 글씨를 몇 개 찾아보세요. 그 글씨가 예뻐 보이는 이유를 정자체 분석하듯 세심히 관찰해보세요. 그런 뒤 평생 써오던 글씨로 문장을 10줄 정도 써봅니다. 그런 다음 원하는 글씨들에서 공통점을 뽑아내 앞서 쓴 글씨에 적용해봅니다. 적용하고 나서 글씨를 체계화하는 작업에 들어갑니다. 언제 어떻게 쓰든 같은 조합이 나올 수 있게 말이죠. 'ㄴ'을 쓴다고 치면 받침일 때는 항상 같은 위치와 같은 모양이 되도록 말이에요. 어렵지는 않지만 그만큼 시간과 노력이 필요합니다.

글씨의 매력에 빠졌다면 이제…

4주 동안 함께한 한글 정자체 글씨 교정이 끝났습니다. 어떠셨나요? 생각보다 쉬우셨나요, 아니면 어려우셨나요? 그 차이는 얼마나 세심하게 글씨를 관찰했느냐에 달려 있어요. 아마 글씨를 관찰해본 경험이 많지 않을 거예요. 하지만 이렇게 4주 동안 열심히 글씨 구조를 보고 관찰하는 법을 배웠으니 이제 다른 예쁜 글씨를 봤을 때 왜 그 글씨가 예쁜지 조목조목 설명할 수 있을 거예요. 책에 있는 문장 연습이 끝났다고 손 놓지 마시고 부록에 있는 한글 빈출자 210자를 이용해 여러분이 써보고 싶은 글을 옮겨 써보세요. 더 다양한 문장 연습 체본이 필요하다면 조금만 기다려주세요. 이 책을 무사히 마친 분들을 위한 심화 과정으로 문장 연습 워크북을 준비하고 있거든요. 여기에 워크북까지 다 넣고 싶었지만 그러기엔 분량이 너무 많아 설명할 공간이 줄어들더라고요. 부득이하게 이 책에는 이론 설명을 많이 하고 다음 책에는 실전 연습을 할 수 있도록 준비해두었어요.

약간만 변화를 주어도 큰 차이를 만드는 글씨의 매력에 빠지셨다면, 전문 필사를 해보는 건 어떠세요? 좋아하는 책을 골라 처음부터 끝까지 다 베끼는 겁니다. 처음부터 두꺼운 소설이나 비문학을 필사하기보다는 마음에 드는 시를 필사해보길 추천드려요. 시는 짧을 뿐더러 시 한 편 한 편이 대부분 독립적인 내용이라 다 썼다는 성취감도 금세 느낄 수 있답니다. 분량도 30~40분에 하나 쓰기 적절하고요. 저는 윤동주 시인의 〈하늘과 바람과 별과 시〉를 세 번 정도 베껴 썼어요. 어느 정도 익숙해지자 소설

필사에 도전했어요. 지금은 간결하지만 멋있는 문체를 구사하는 김훈 작가님의 소설 《남한산성》을 필사하고 있어요.《남한산성》을 필사하는 노트는 114쪽에서 보여드렸죠?《남한산성》은 다섯 번 이상 읽은 소설인데도 천천히 필사하면서 읽었더니 눈으로만 볼 땐 놓쳤던 부분이 보이더라고요. 쉼표와 마침표 하나하나까지 가슴에 와닿아요. 특히 좋아하는 작가님의 글이라 더 즐겁게 필사하고 있어요. 물론 양이 많아 하루 30~40분으로는 한 문단 정도밖에 못 쓰지만요. 하지만 한 문단이라도 매일 계속 쓰면 어느 순간 굉장히 많은 분량을 적어나가고 있는 자신을 발견하게 될 겁니다. 써온 걸 되돌아봐도 좋아요. 처음에 썼던 글씨와 복기하면서 발전시키며 써 내려간 현재 글씨를 비교하는 재미도 쏠쏠하답니다. 거기서 오는 성취감은 이루 표현할 수가 없습니다.

글씨 연습을 하다가 막히는 부분이 있다면 인스타그램 @pencraft_ 계정이나 유튜브 '펜크래프트ASMR'로 와주세요. 제가 매일 작업해 올리는 작업물을 확인하고 참고할 수 있을 거예요. 저도 계속 복기하면서 더 나은 방향으로 발전해가고 있답니다. 매년 글씨 변화를 비교해보는데, 더 나아질까 싶었던 글씨가 계속 나아지는 걸 보면 저역시 참 신기합니다. 손글씨는 종이와 펜만 있으면 되는, 너무나도 행복한 취미입니다. 여러분도 이 재미를 느껴보길 바랍니다. 끝까지 잘 따라와주셔서 감사합니다.

한글 빈출자 210자

한글 빈출자 210자를 정리해봤습니다. 쓰다 막히는 부분이 있으면 참고해서 써나가면 됩니다. '걍'을 쓰고 싶다면 '양'을 찾은 다음 초성 'ㅇ'을 'ㄱ'으로 바꿔 쓰면 되겠죠?

가	경	근	늘	드	려	만	바	비
각	계	길	니	들	력	말	반	사
간	고	까	다	디	련	며	발	산
갈	골	나	단	따	로	면	방	상
감	공	난	당	때	료	명	배	새
강	과	남	대	또	르	모	법	생
개	관	내	데	라	른	무	병	서
거	교	녀	도	란	를	문	보	선
건	구	년	동	람	름	물	본	설
것	국	노	되	래	리	미	부	성
게	군	농	된	러	런	민	분	세
결	그	는	두	레	마	및	불	소

속 않 였 유 자 종 축 피 화
수 알 영 육 작 주 치 하 환
술 야 예 으 장 중 카 학 활
스 양 오 은 재 증 크 한 회
슴 어 와 을 쩌 지 타 할 후
시 엽 요 음 쩌 직 태 합 히
식 없 용 의 전 질 터 해
신 었 우 이 절 집 토 향
실 에 운 인 점 찰 특 험
심 여 을 일 정 책 파 현
아 역 원 임 제 체 포 형
안 연 위 있 조 초 트 호

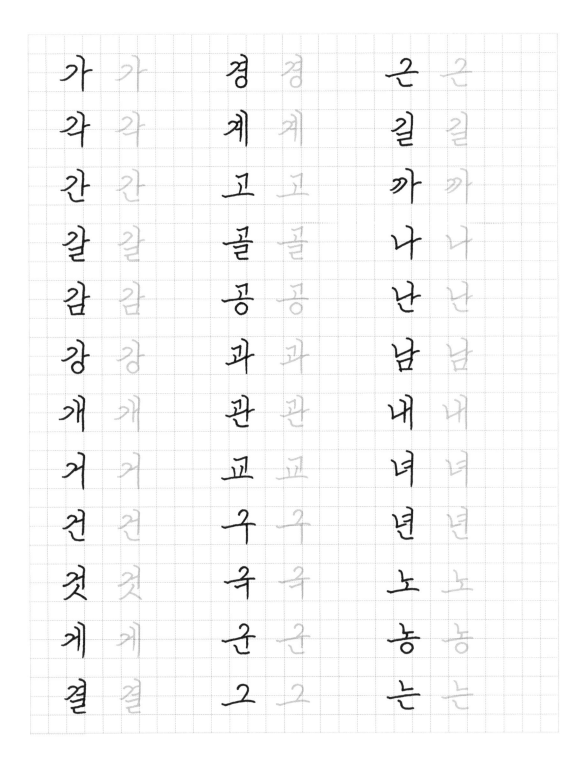

가 경 은
각 계 길
간 고 까
갈 골 나
감 공 난
강 과 남
개 관 내
거 교 녀
건 구 년
것 국 노
게 군 농
결 그 는

려 력 련 로 료 르 른 를 름 리 린 마

드 들 디 따 때 또 라 란 람 래 러 레

늘 니 다 단 당 대 데 도 동 되 된 두

비
사
산
상
새
생
서
선
설
성
세
소

바
반
발
방
배
법
병
보
본
부
분
불

만
말
며
면
명
모
무
문
물
미
민
및

였 영 예 오 와 요 용 우 운 을 원 위

않 알 야 양 어 엽 없 었 에 여 역 연

속 수 술 스 습 시 식 신 실 심 아 안

종 주 증 지 직 질 집 찰 책 체 초

자 작 장 재 저 쩌 전 절 점 정 제 조

유 육 으 은 을 음 의 이 인 일 임 있

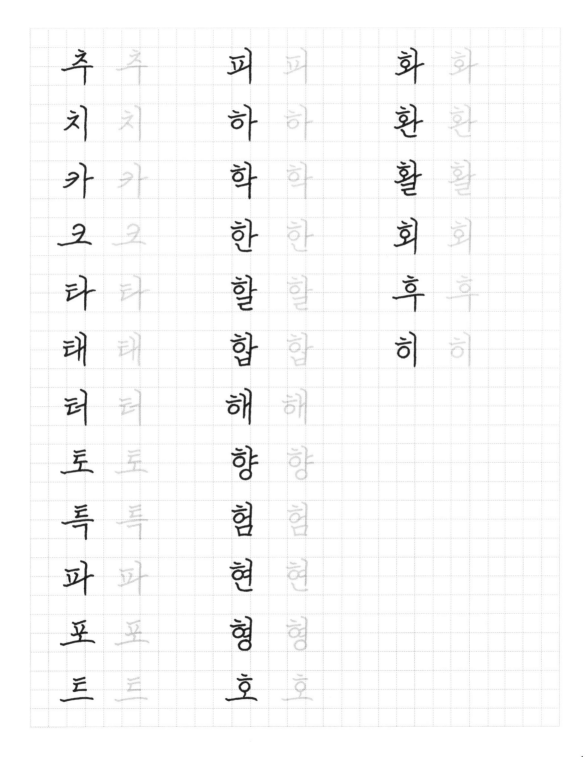

추 치 카 코 타 태 터 토 특 파 포 트

피 하 학 한 할 합 해 향 험 현 형 호

화 환 활 회 후 히

＊ 부록 1 ＊ 한글 빈홀자 210자

가볼만한곳

글씨를 쓰다보면 자연스럽게 문구에 관심이 늘고 책이 좋아집니다. 그래서 문구와 책에 관심 있는 분들이 가보면 좋아할 곳을 소개하려고 합니다. 실은 제가 가장 자주 가는 곳이랍니다.

'카페캘리'_만년필 애호가들의 아지트

부천역 4번 출구에서 나와 첫 번째 골목으로 들어가면 보이는 만년필 카페입니다. 건물 2층에 있어서 정신을 바짝 차리고 찾아야 합니다. 만년필 덕질(?)을 20년 이상 하신 분이 2018년에 연 곳인데, 카페 겸 만년필 애호가들의 아지트로도 유명합니다. 만년필계 고수인 사장님이 검증한, 상태 좋은 중고 만년필을 저렴하게 살 수도 있습니다. 많은 종류의 잉크를 직접 써볼 수 있다는 점도 이 카페만의 매력입니다.

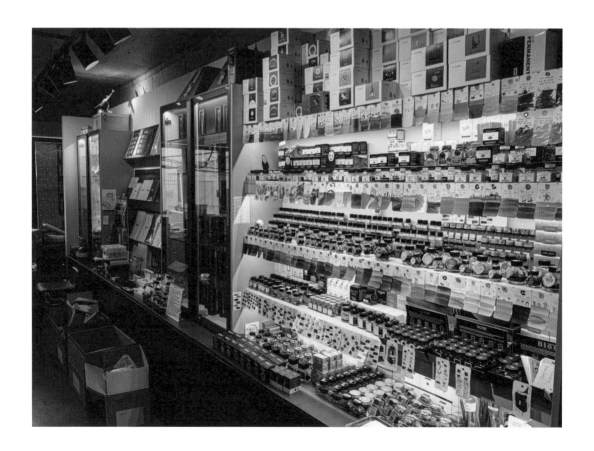

동백문구점_좋은 펜, 공책, 문구를 만나고 싶다면

2020년부터 운영하던 망원동 동백문구점 오프라인 쇼룸을 2024년에 종료하고 빵과 커피, 문구가 함께하는 공간을 위해 새로운 공간에서 시즌2를 준비하고 있다. 지금은 온라인으로 동백문구점을 운영하고 있습니다.

나도 기타 잘 치면 소원이 없겠네

왕초보를 위한 4주 완성 기타 연주법

김우종 지음 | 이윤환 사진 | 240쪽 | 16,800원

나도 우쿨렐레 잘 치면 소원이 없겠네

왕초보를 위한 4주 완성 우쿨렐레 연주법

한송희 지음 | 212쪽 | 16,800원

나도 피아노 잘 치면 소원이 없겠네

한 곡만이라도 제대로 쳐보고 싶은 왕초보를 위한 4주 완성 피아노 연주법

모시카뮤직 지음 | 232쪽 | 16,800원

나도 피아노 폼 나게 잘 치면 소원이 없겠네

어떤 곡이든 쉽게 치고 싶은 초중급자를 위한 4주 완성 피아노 연주법

모시카뮤직 지음 | 224쪽 | 16,800원

나도 손글씨 잘 쓰면 소원이 없겠네

악필 교정부터 캘리그라피까지, 4주 완성 나만의 글씨 찾기

이호정(하오팅캘리) 지음 | 160쪽 | 12,000원

나도 손글씨 잘 쓰면 소원이 없겠네 [핸디 워크북]

악필 교정부터 캘리그라피까지, 4주 완성 나만의 글씨 찾기

이호정(하오팅캘리) 지음 | 160쪽 | 8,800원

나도 드럼 잘 치면 소원이 없겠네

한 곡만이라도 제대로 쳐보고 싶은 왕초보를 위한 4주 완성 드럼 연주법

고니드럼(김회곤) 지음 | 216쪽 | 16,800원

나도 수채화 잘 그리면 소원이 없겠네

도구 사용법부터 꽃 그리기까지, 초보자를 위한 4주 클래스

차유정(위시유) 지음 | 180쪽 | 13,800원

나도 영어 잘하면 소원이 없겠네

미드에 가장 많이 나오는 TOP 2000 영단어와 예문으로 배우는 8주 완성 리얼 영어

박선생 지음 | 320쪽 | 13,800원

나도 손글씨 바르게 쓰면
소원이 없겠네

악필 교정부터 어른스러운 펜글씨까지
4주 완성 한글 정자체 연습법

유한빈(펜크래프트) 지음 | 160쪽 | 12,000원

나도 손그림 잘 그리면
소원이 없겠네

작은 그림부터 그림일기까지
4주 완성 일러스트 수업

심다은(오늘의다은) 지음 | 160쪽 | 13,800원

나도 글 좀 잘 쓰면 소원이 없겠네

글 한 줄 쓰기도 버거운 왕초보를 위한
4주 완성 기적의 글쓰기 훈련법

김봉석 지음 | 208쪽 | 14,800원

나도 손글씨 바르게 쓰면
소원이 없겠네 [핸디 워크북]

악필 교정부터 어른스러운 펜글씨까지
4주 완성 한글 정자체 연습법

유한빈(펜크래프트) 지음 | 160쪽 | 8,800원

나도 좀 가벼워지면 소원이 없겠네

라인과 통증을 한번에 잡는
4주 완성 스트레칭 수업

강하나 지음 · 양은주 감수 | 176쪽 | 13,800원

나도 초록 식물 잘 키우면 소원이
없겠네

선인장도 못 키우는 왕초보를 위한
4주 완성 가드닝 클래스

허성하(폭스더그린) 지음 | 216쪽 | 15,800원

나도 영문 손글씨 잘 쓰면
소원이 없겠네

알파벳 쓰기부터 캘리그라피까지
초보자를 위한 4주 클래스

윤정희(리제 캘리그라피) 지음 | 240쪽 | 16,800원

나도 칼림바 잘 치면 소원이 없겠네

어떤 곡이든 자유자재로 연주하고 싶은
초보자를 위한 4주 완성 칼림바 연주법

위키위키 지음 | 160쪽 | 14,800원

나도 손글씨 반듯하게 잘 쓰면
소원이 없겠네

악필 교정부터 유려한 글씨체까지
4주 완성 펜크체 연습법

유한빈(펜크래프트) 지음 | 160쪽 | 13,800원

나도 그림 잘 그리면 소원이 없겠네

4주간 카콜과 함께 그려보는
자연·건물·인물·여행 드로잉

카콜(임세환) 지음 | 156쪽 | 18,000원